記憶的怪物

The
Monster
Of
Memory

1

MAE

◻️ Contents

Memory 01 003

Memory 02 041

Memory 02.5 073

Memory 03 083

Memory 04 107

Memory 05 137

後記 174

記憶的怪物
The Monster Of Memory

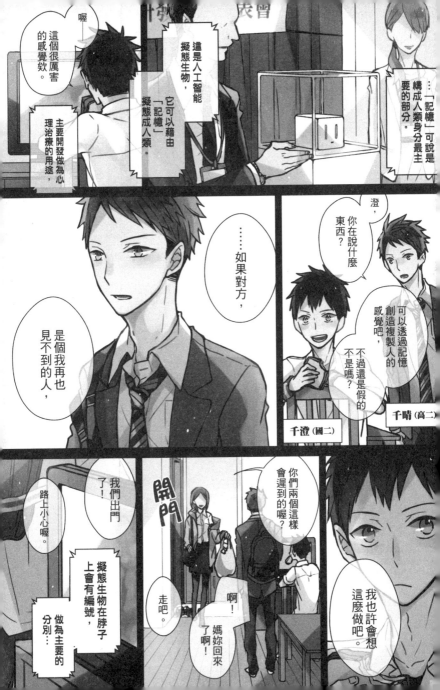

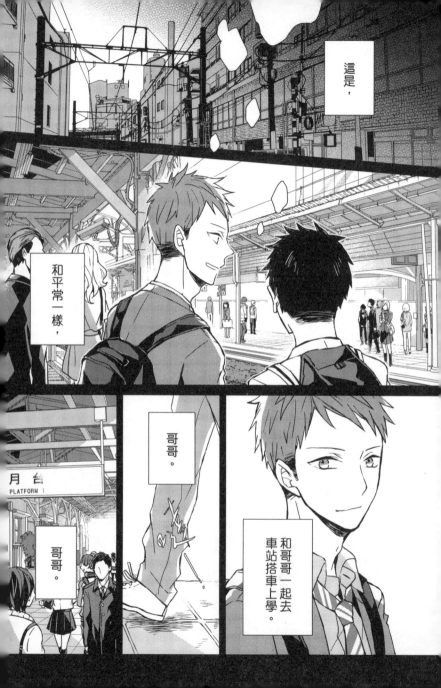

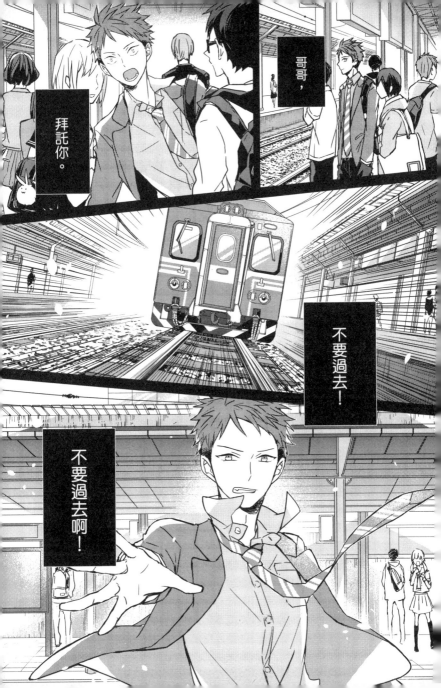

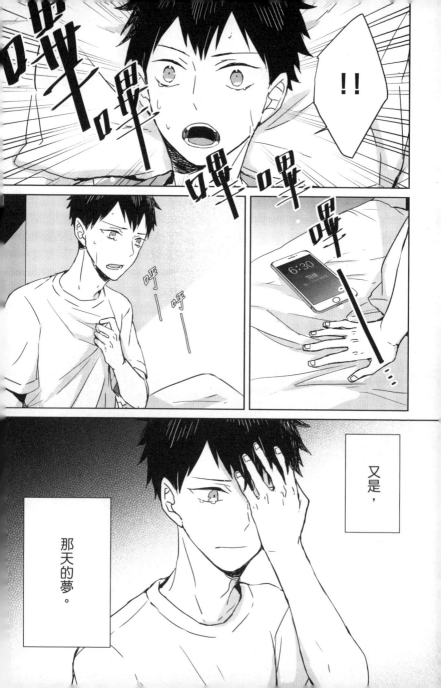

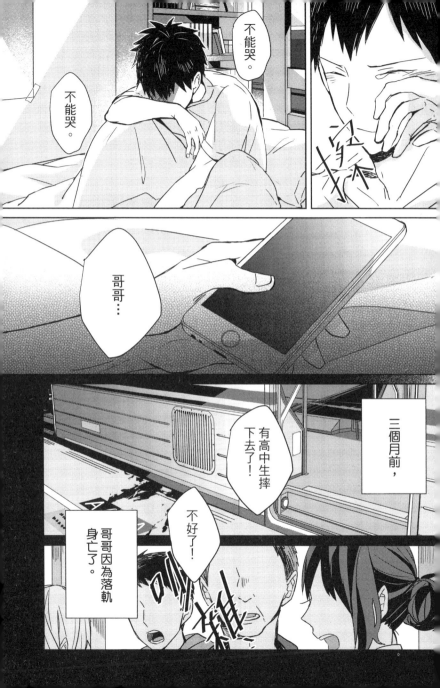

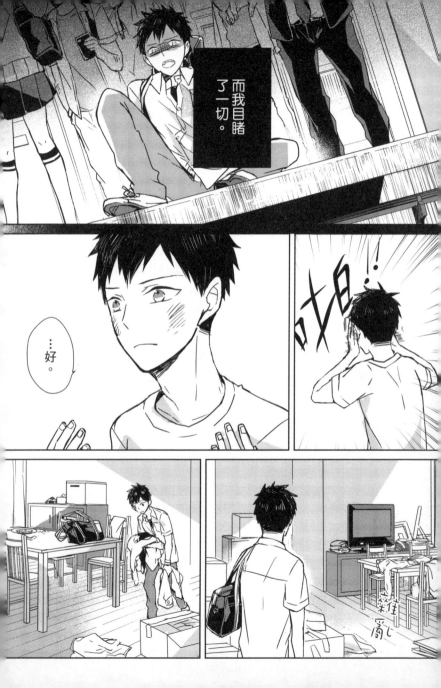

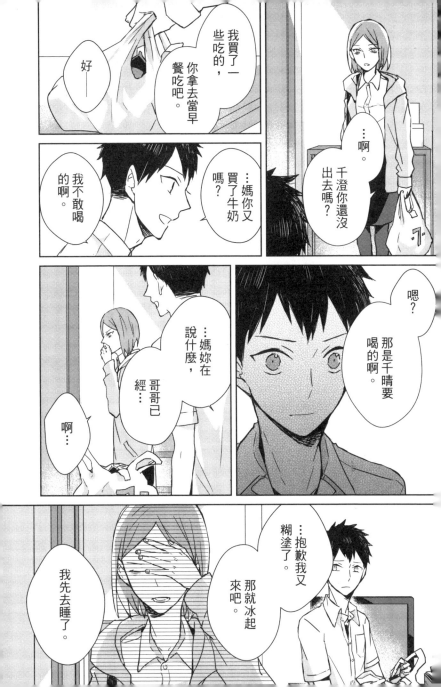

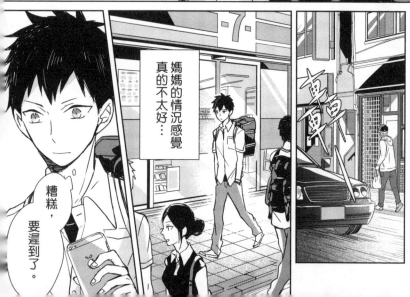

媽媽的情況感覺真的不太好…

糟糕，要遲到了。

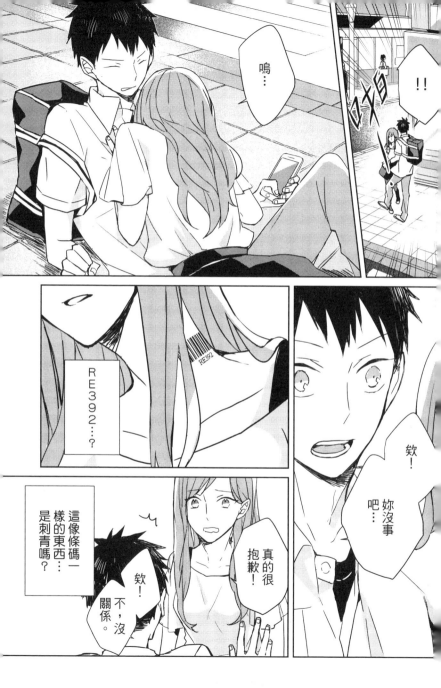

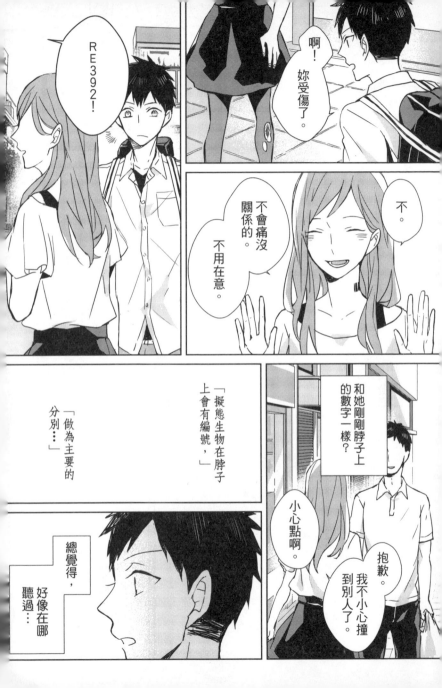

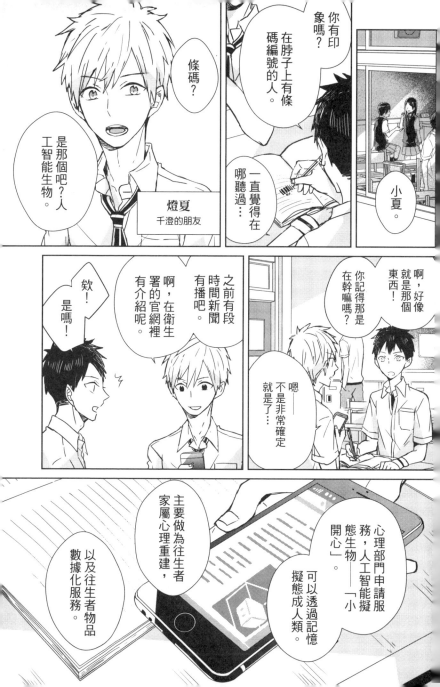

條碼?

是那個吧？人工智能生物。

燈夏
千澄的朋友

你有印象嗎？

在脖子上有條碼編號的人。

一直覺得在哪聽過…

小夏。

啊，好像就是那個東西！

你記得那是在幹嘛嗎？

嗯——不是非常確定就是了…

之前有段時間新聞有播吧。

啊，在衛生署的官網裡有介紹呢。

欸！是嗎！

心理部門申請服務，人工智能擬態生物——「小開心」。

可以透過記憶擬態成人類。

主要做為往生者家屬心理重建，

以及往生者物品數據化服務。

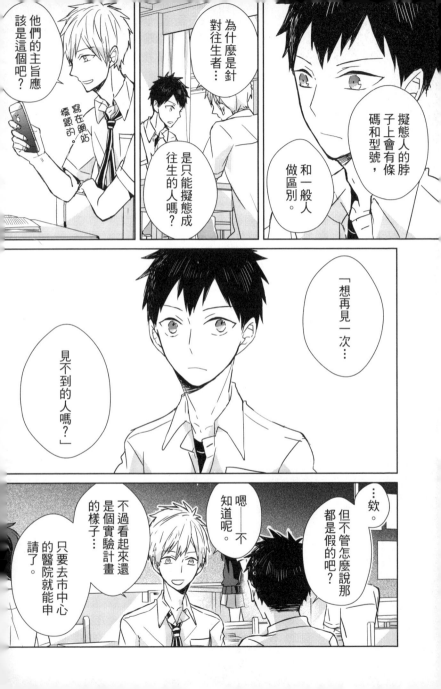

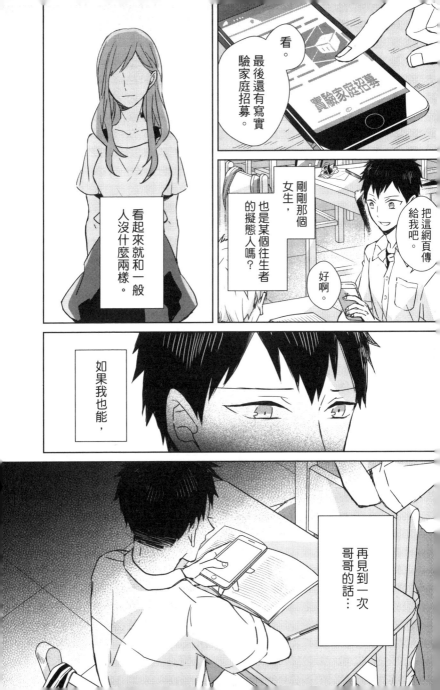

嗚啊！

⋯⋯

不是啦！

先不管哪個啊？

先不管這個了。

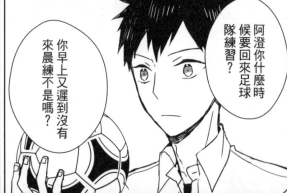

阿澄你什麼時候要回來足球隊練習？

你早上又遲到沒有來晨練不是嗎？

啊—

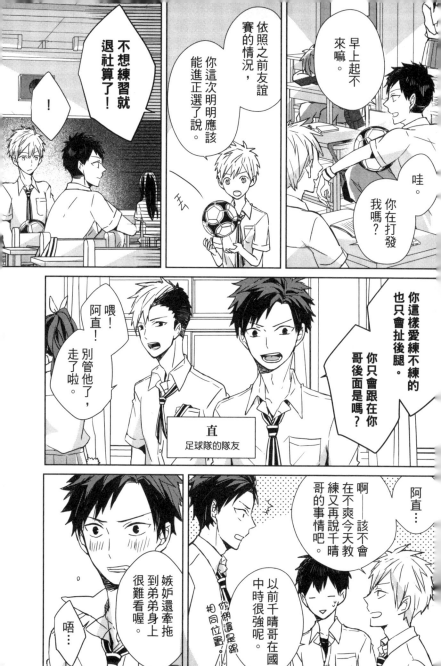

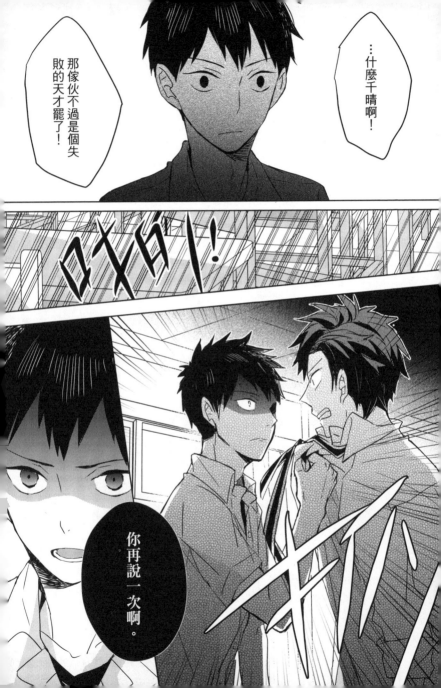

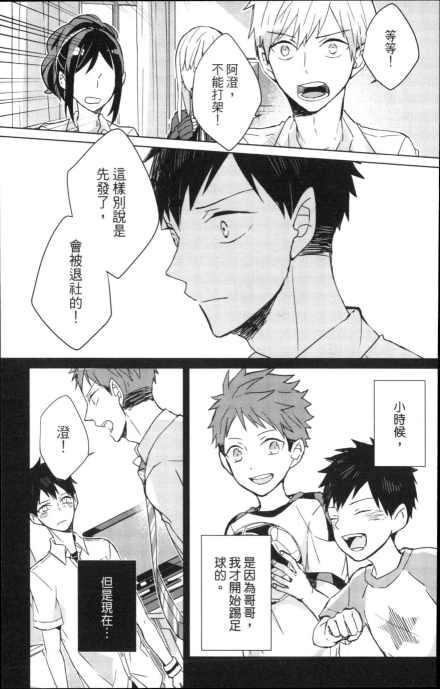

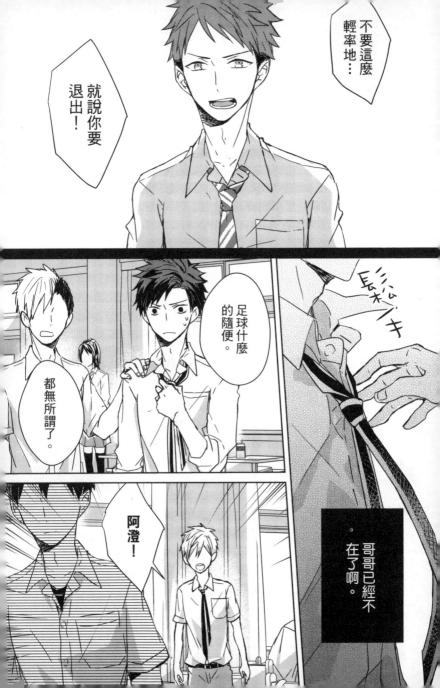

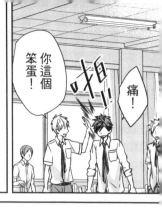

你這個笨蛋！

痛！

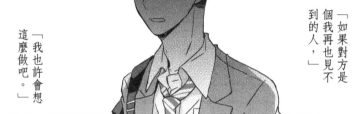

「如果對方是個我再也見不到的人，」

「我也許會想這麼做吧。」

……

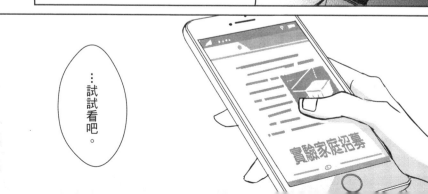

……試試看吧。

實驗家庭招募

心理科

千澄先生。

那麼基本的情況都已經確認過了，你可以不用這麼緊張啦。

啊！

好的！

坐立難安

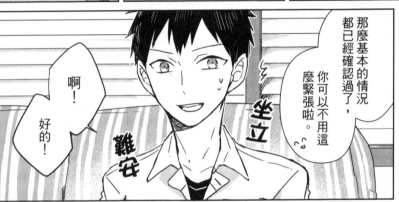

那我們現在先來做些基本的介紹吧。

這個實驗計畫基本上是一年為限，當然中間任何時刻都可以申請退回。

申請者未成年…是個特殊的案例，

之後還會再跟你的家人說明細節和做一些評估。

但申請上是沒問題的。

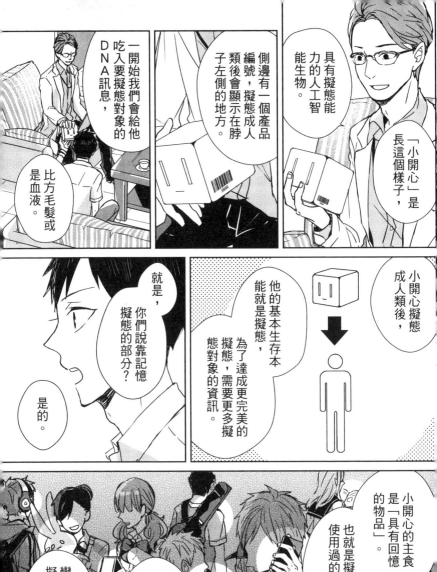

一開始我們會給他吃入要擬態對象的DNA訊息，

比方毛髮或是血液。

側邊有一個產品編號，擬態成人類後會顯示在脖子左側的地方。

具有擬態能能力的人工智能生物。

「小開心」是長這個樣子，

就是，你們說靠記憶擬態的部分？

是的。

他的基本生存本能就是擬態，

為了達成更完美的擬態，需要更多擬態對象的資訊。

小開心擬態成人類後，

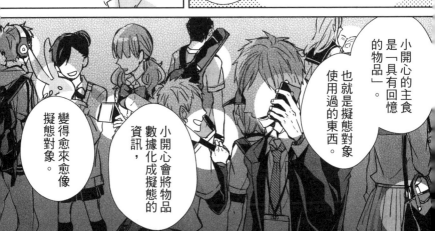

小開心的主食是「具有回憶的物品」。

也就是擬態對象使用過的東西。

小開心會將物品數據化成擬態的資訊，

變得愈來愈像擬態對象。

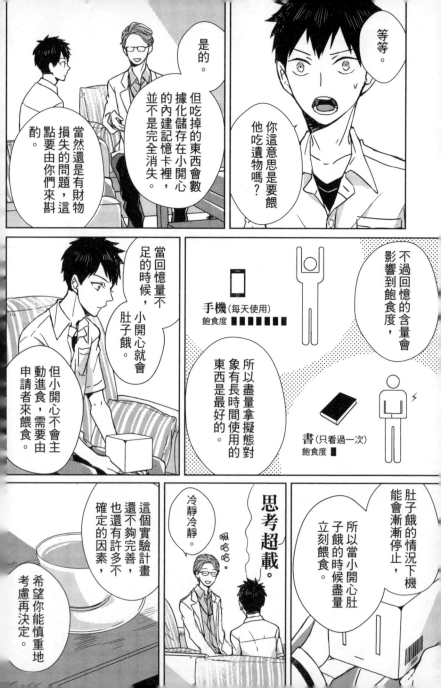

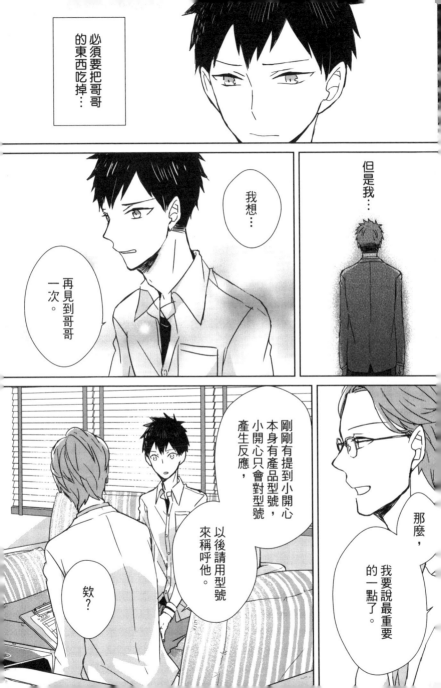

必須要把哥哥的東西吃掉…

我想…再見到哥哥一次。

但是我…

剛剛有提到小開心本身有產品型號，小開心只會對型號產生反應，以後請用型號來稱呼他。

欸？

那麼，我要說最重要的一點了。

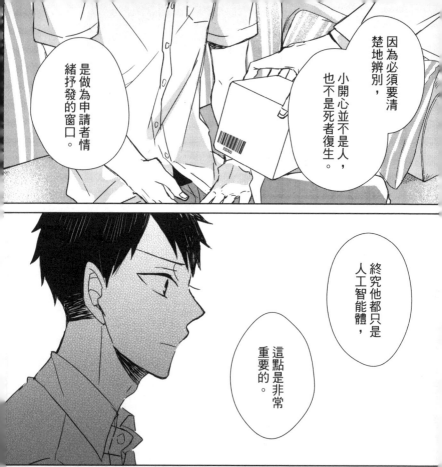

因為必須要清楚地辨別，小開心並不是人，也不是死者復生。

是做為申請者情緒抒發的窗口。

終究他都只是人工智能體，

這點是非常重要的。

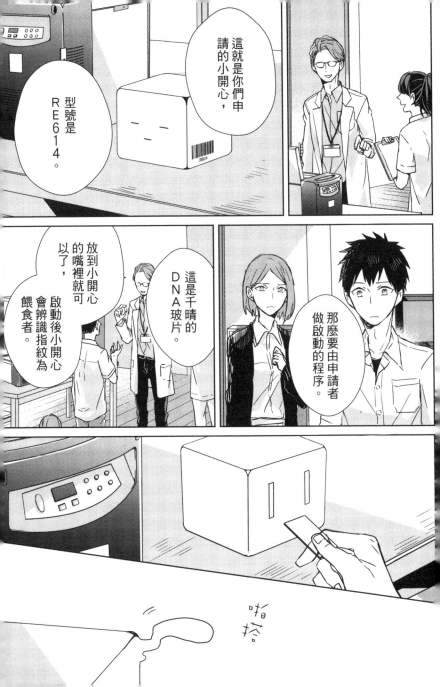

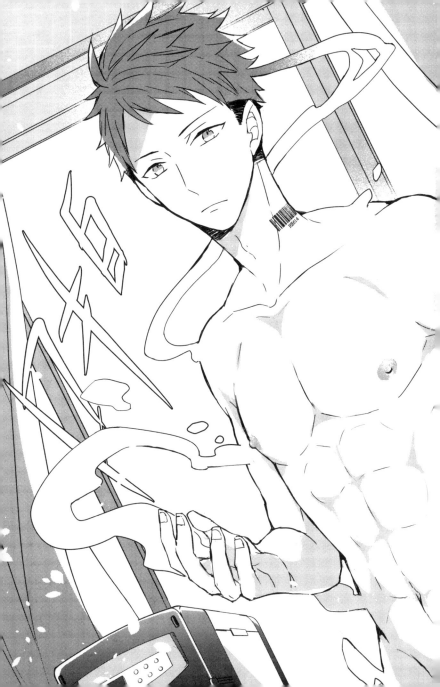

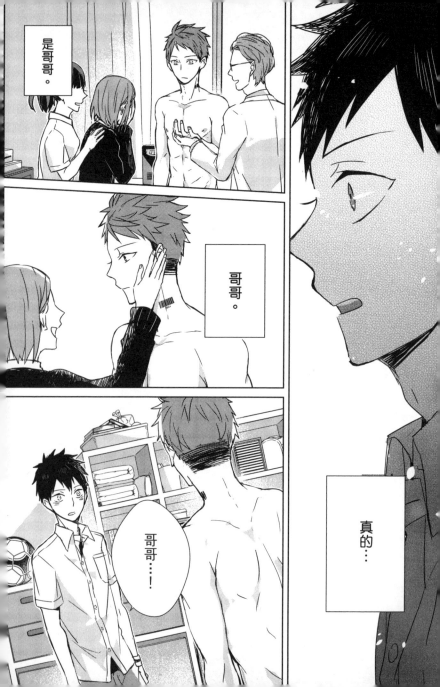

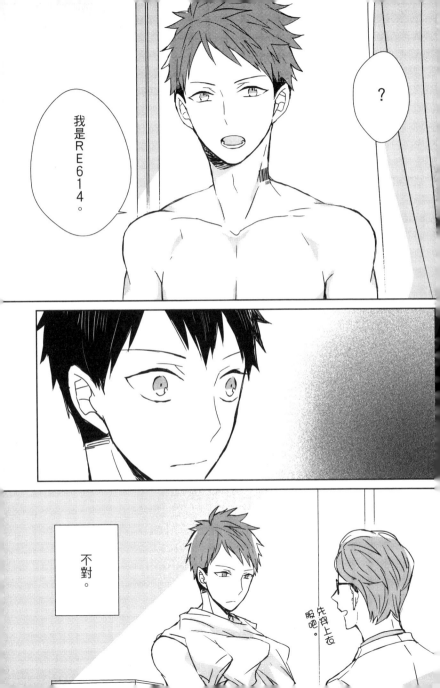

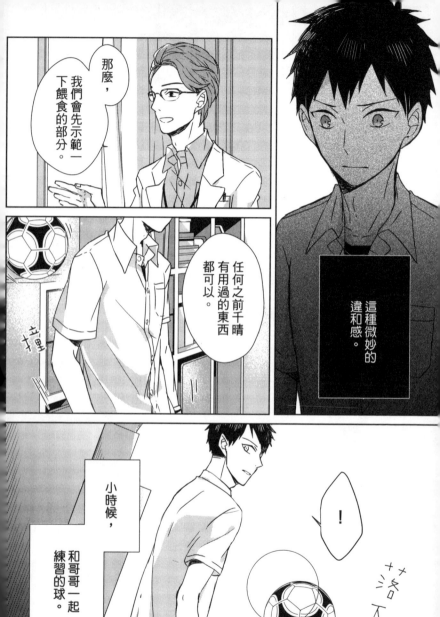

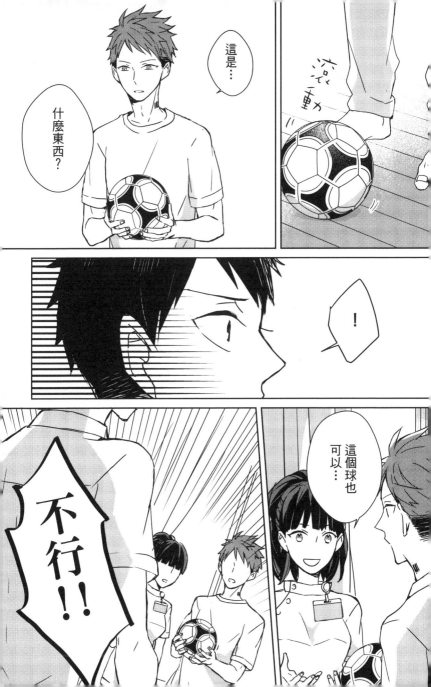

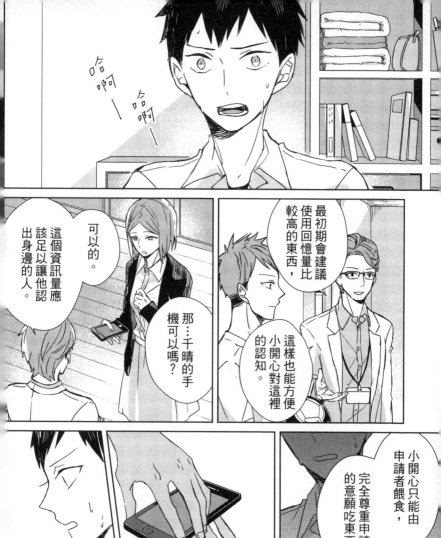

哈啊——　哈啊——

最初期會建議使用回憶量比較高的東西，

這樣也能方便小開心對這裡的認知。

可以的。

這個資訊量應該足以讓他認出身邊的人。

那⋯千晴的手機可以嗎？

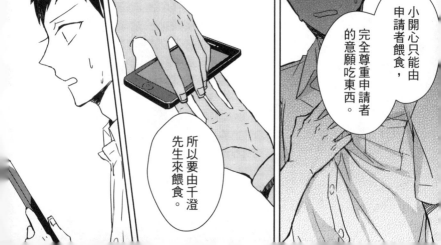

小開心只能由申請者餵食，完全尊重申請者的意願吃東西。

所以要由千澄先生來餵食。

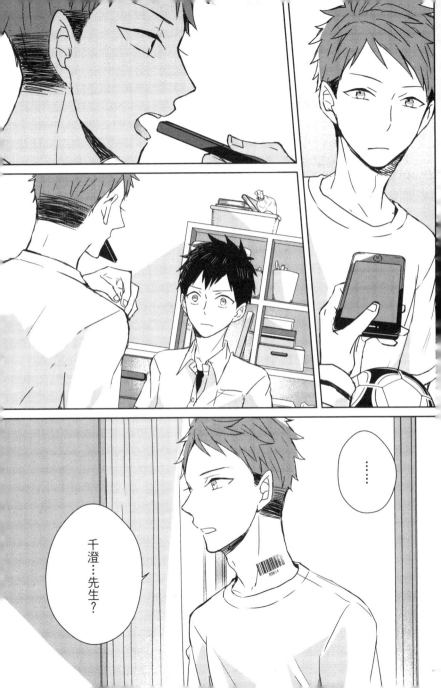

啊啊。

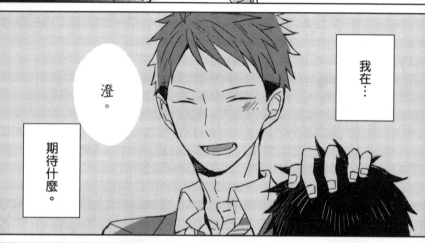

我在…

澄。

期待什麼。

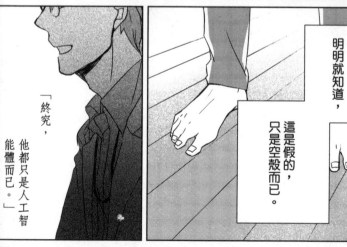

明明就知道，

這是假的，

只是空殼而已。

「終究，他都只是人工智能體而已。」

那個傢伙，

只是會吃掉回憶的怪物。

以為這樣可以彌補什麼的我真是愚蠢。

THE MONSTER OF MEMORY

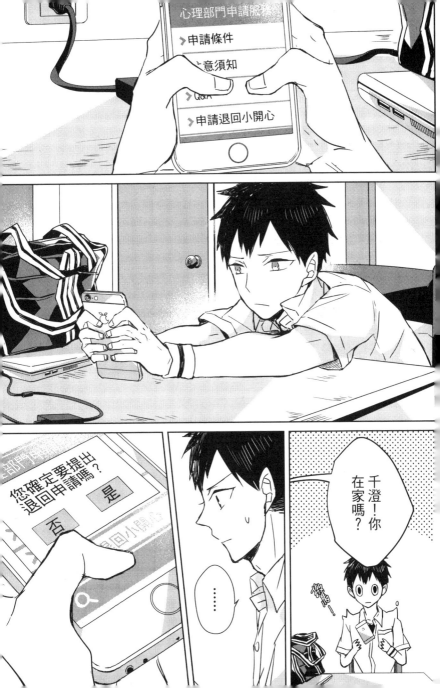

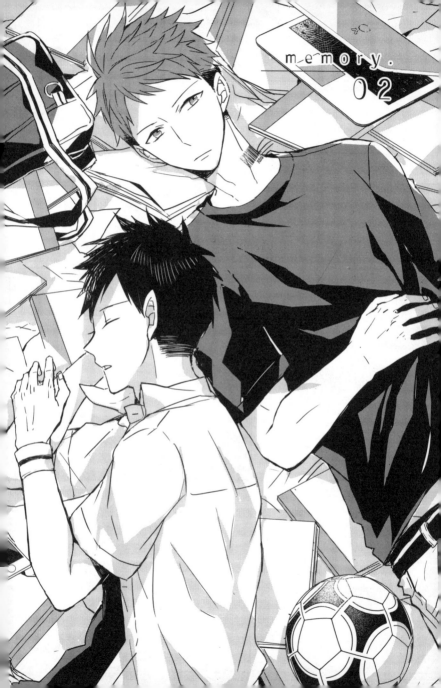

memory.
02

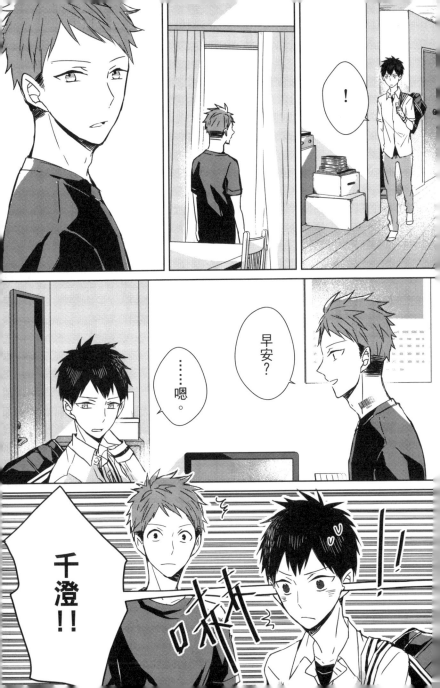

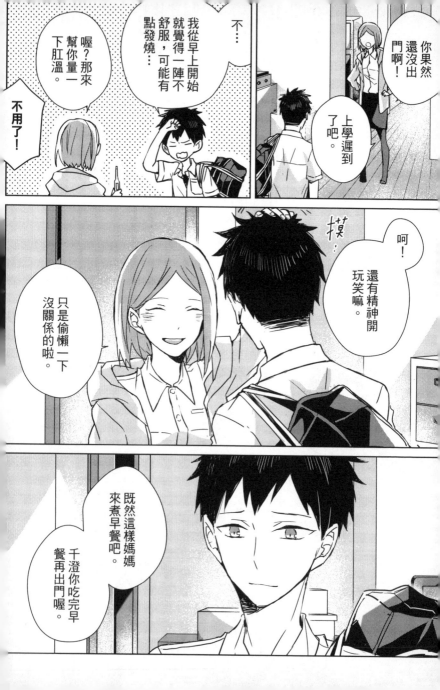

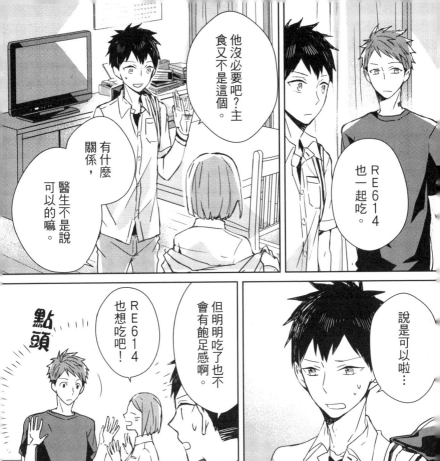

他沒必要吧？主食又不是這個。

RE614也一起吃。

有什麼關係，醫生不是說可以的嘛。

但明明吃了也不會有飽足感啊。

RE614也想吃吧！

點頭

說是可以啦…

申請小開心以來已經一週了。

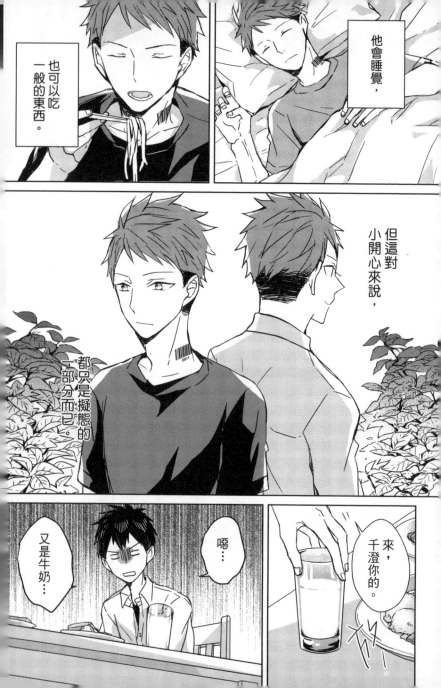

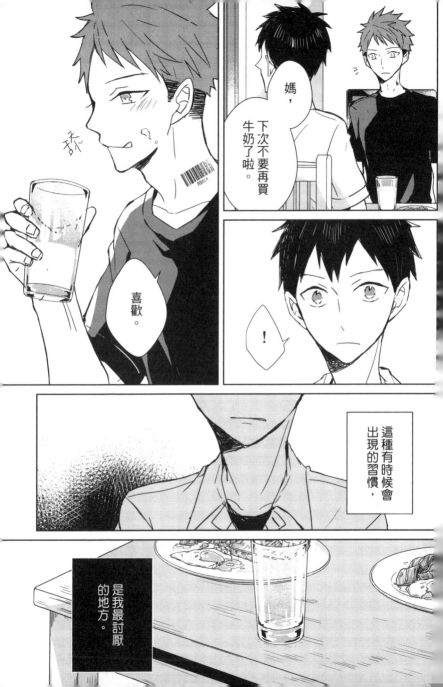

媽，下次不要再買牛奶了啦。

喜歡。

！

這種有時候會出現的習慣，

是我最討厭的地方。

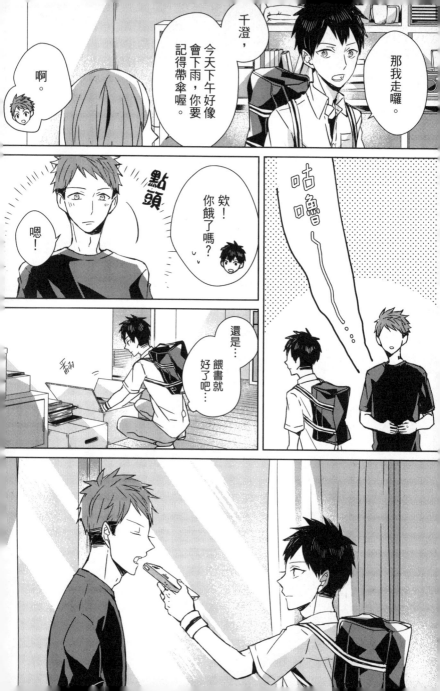

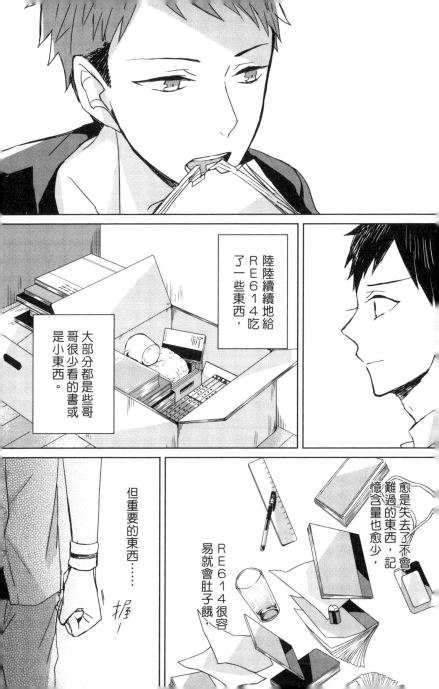

陸陸續續地給RE614吃了一些東西，

大部分都是些哥哥很少看的書或是小東西。

但重要的東西……

握

RE614很容易就會肚子餓，

難過的東西，記憶含量也愈少，

愈是失去了不會

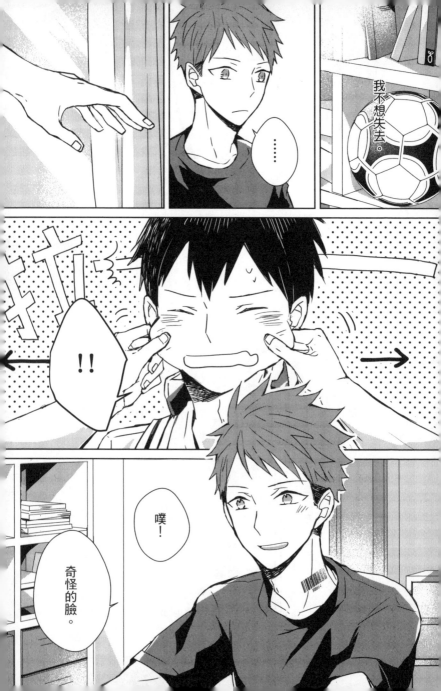

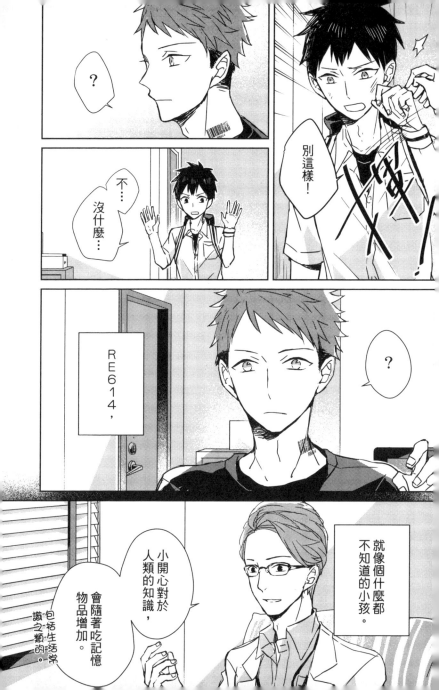

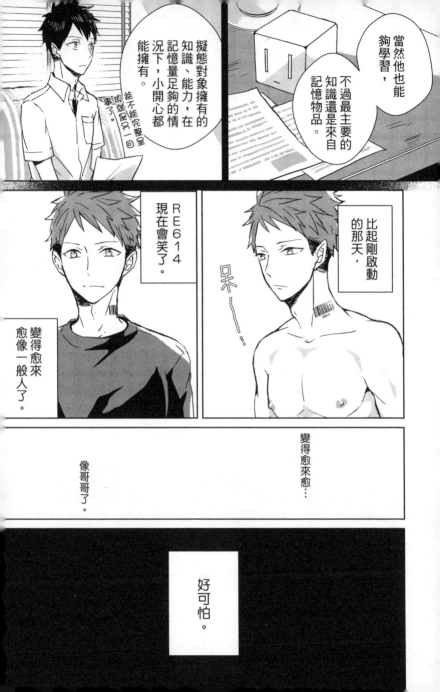

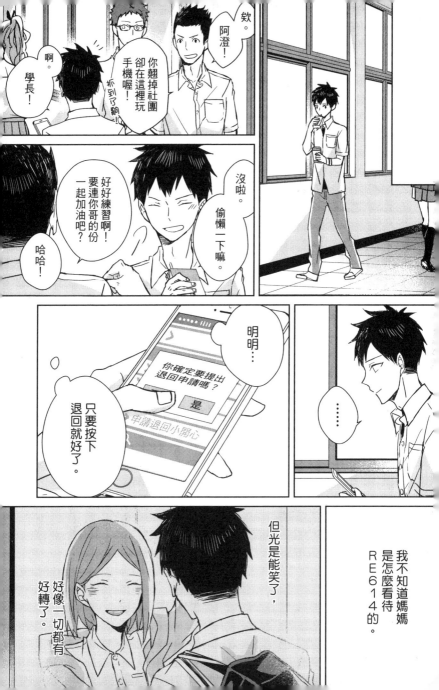

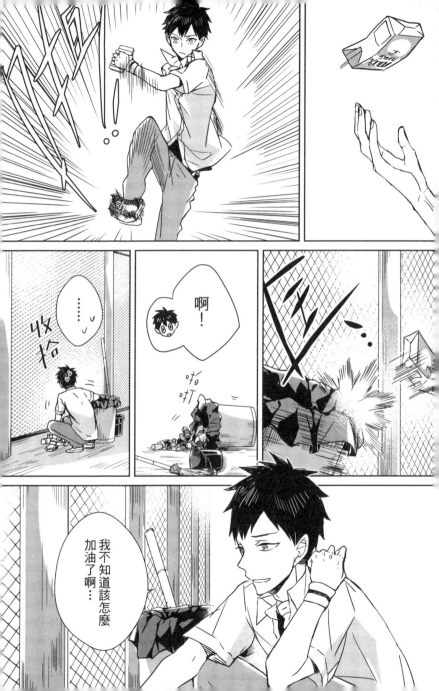

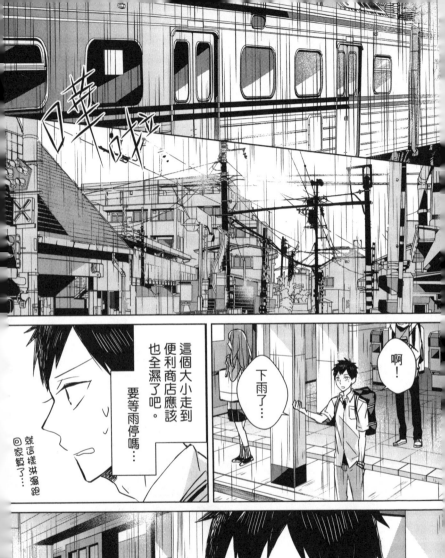

啊！

下雨了⋯

這個大小走到便利商店應該也全濕了吧。

要等雨停嗎⋯

就這樣淋濕跑回家算了⋯

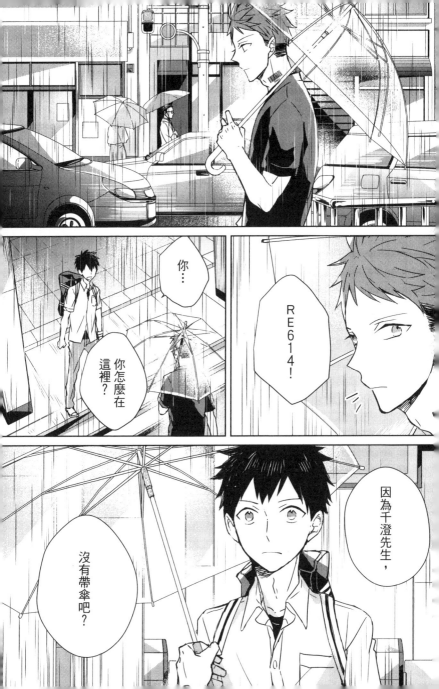

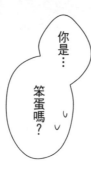

你是…

笨蛋嗎?

濕透。

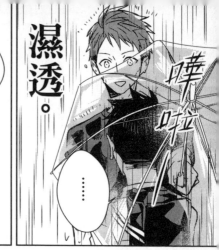

……

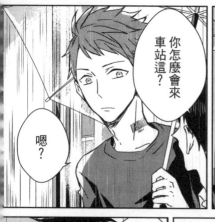

你怎麼會來車站這?

嗯?

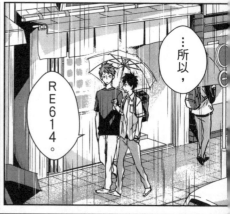

…所以,

RE614。

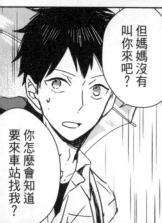

但媽媽沒有叫你來吧?

你怎麼會知道要來車站找我?

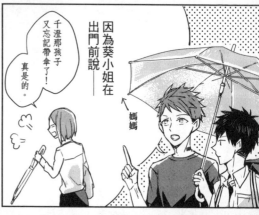

因為葵小姐在出門前說

千澄那孩子又忘記帶傘了!

真是的。

媽媽

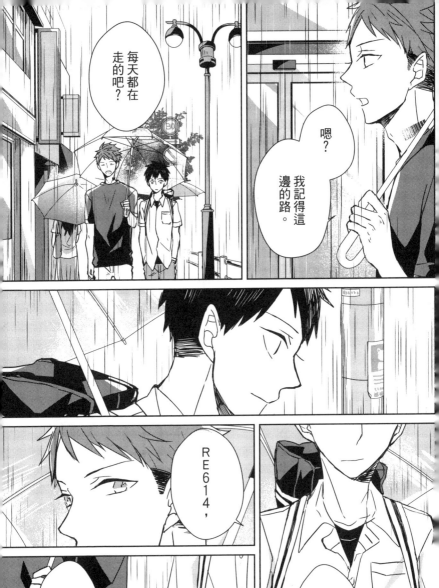

每天都在走的吧？

嗯？

我記得這邊的路。

RE614，

手。

……

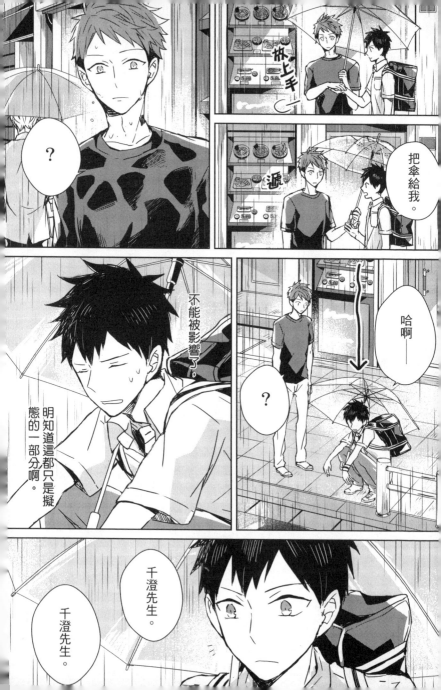

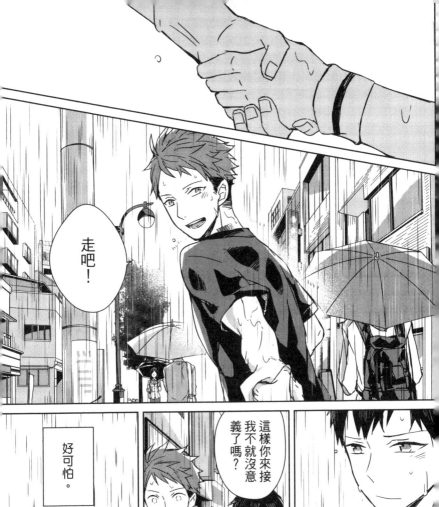

走吧!

這樣你來接我不就沒意義了嗎?

好可怕。

那…繼續撐?

太遲了!

呃!

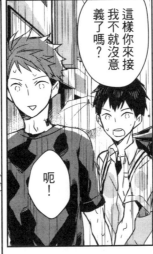

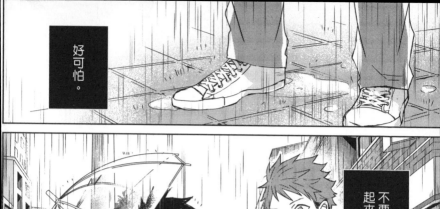

好可怕。

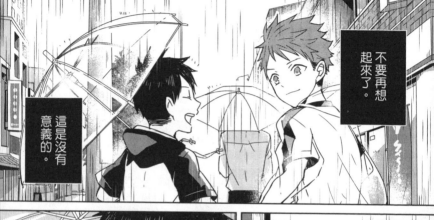

不要再想起來了。

這是沒有意義的。

回家吧？

嗯。

沒有意義。

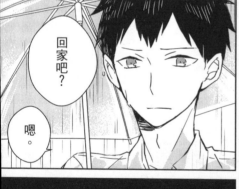

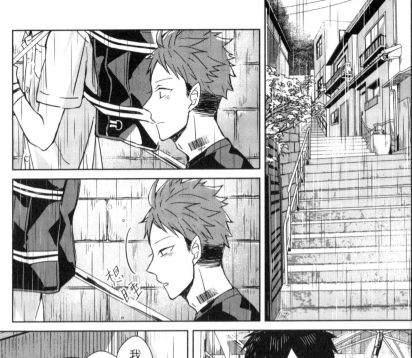

我，肚子餓了。

欸？

千澄先生。

但離家裡還有一小段路…

是因為早上只餵了書嗎？現在手邊也沒有什麼哥哥的東西…

要說和哥哥有關的…

大概只有手機了吧。

有哥哥傳來的簡訊

但是這些，

是永遠都不會再收到了…

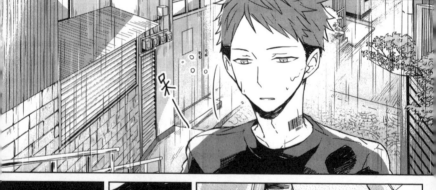

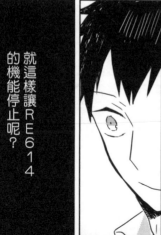

就這樣讓RE614的機能停止呢？

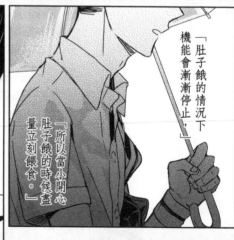

「肚子餓的情況下機能會漸漸停止，」

「所以當小開心肚子餓的時候盡量立刻餵食。」

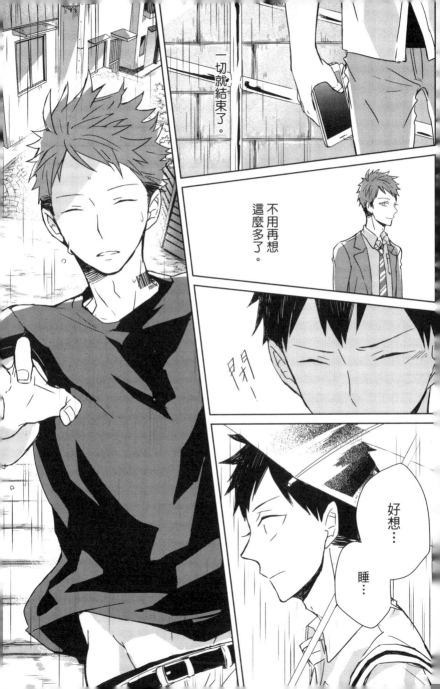

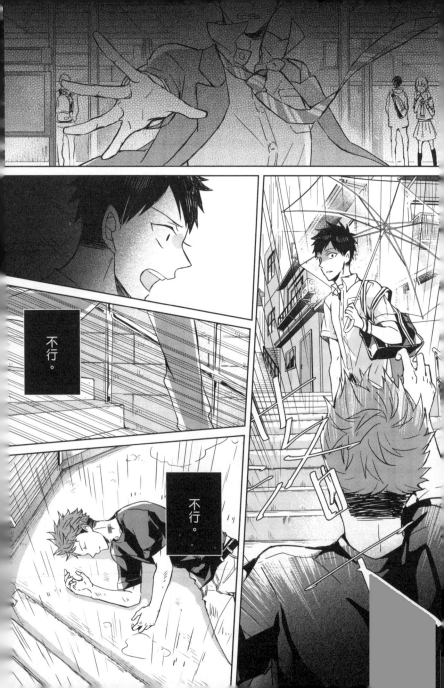

不行。

不行。

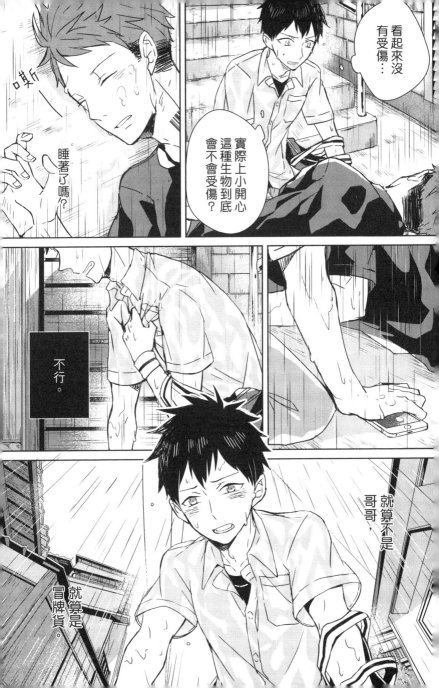

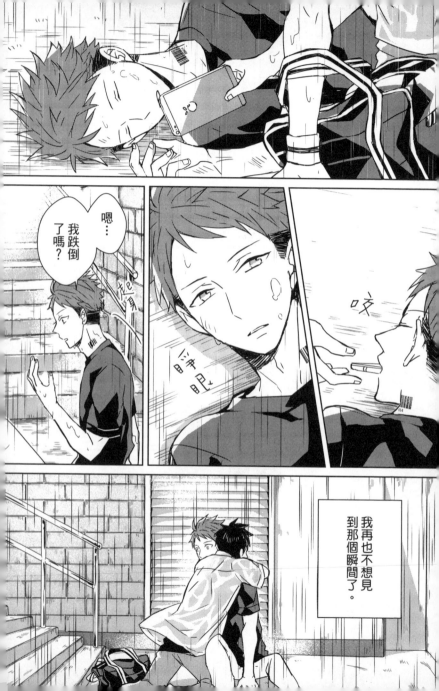

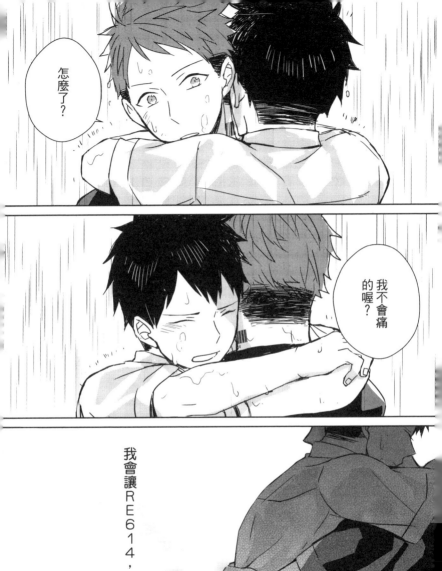

THE MONSTER OF MEMORY

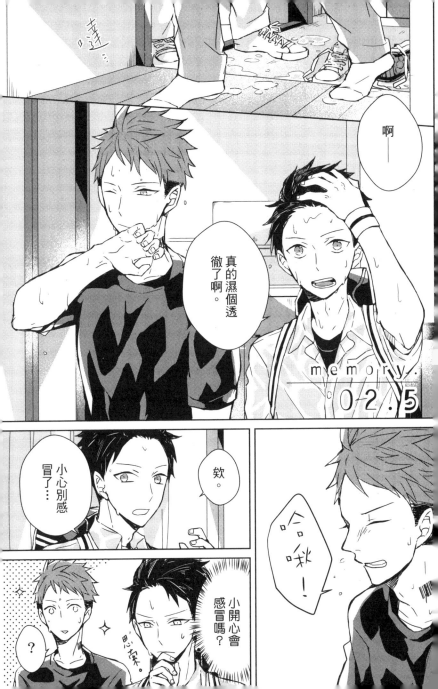

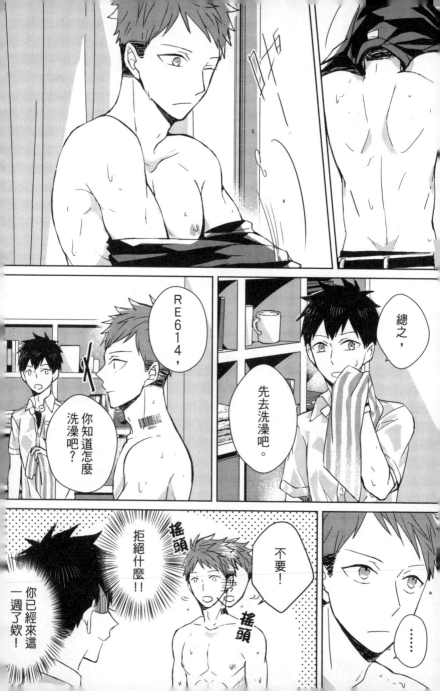

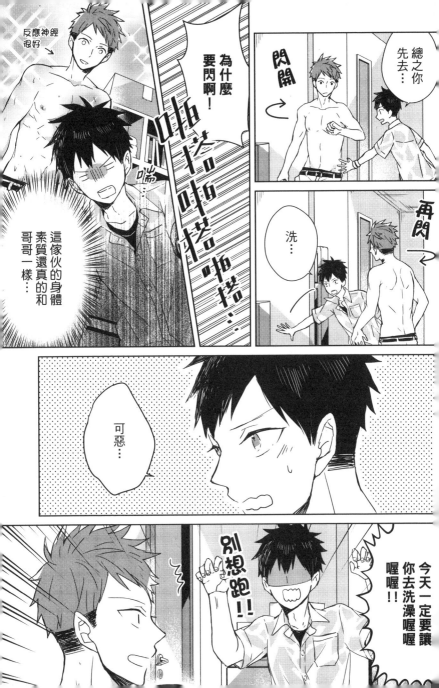

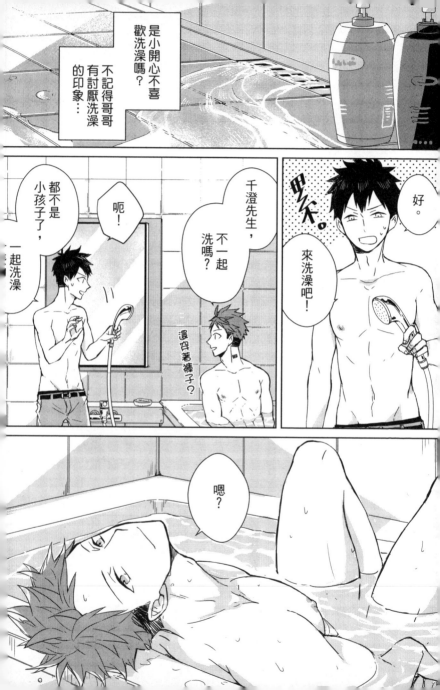

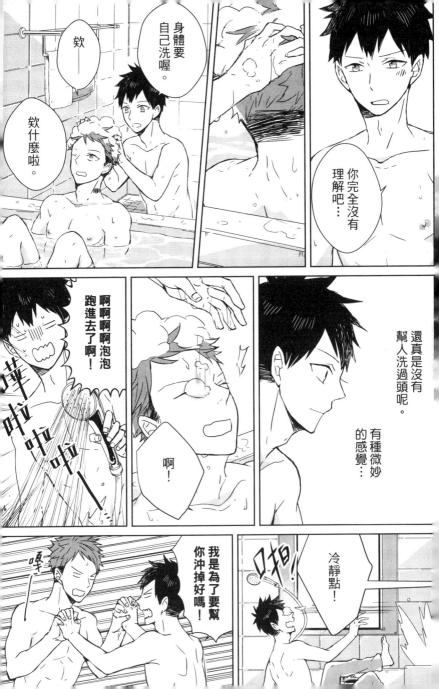

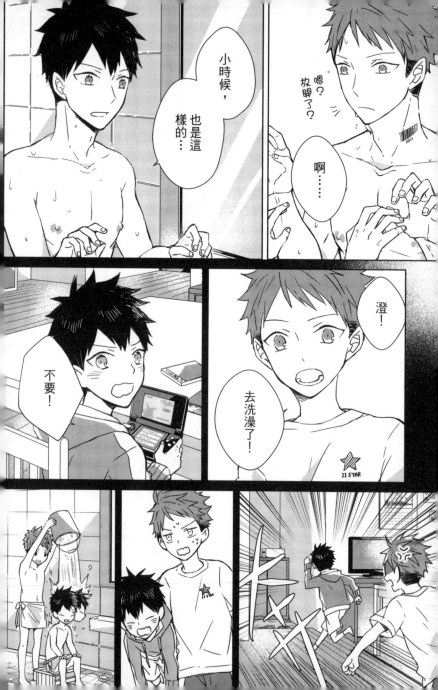

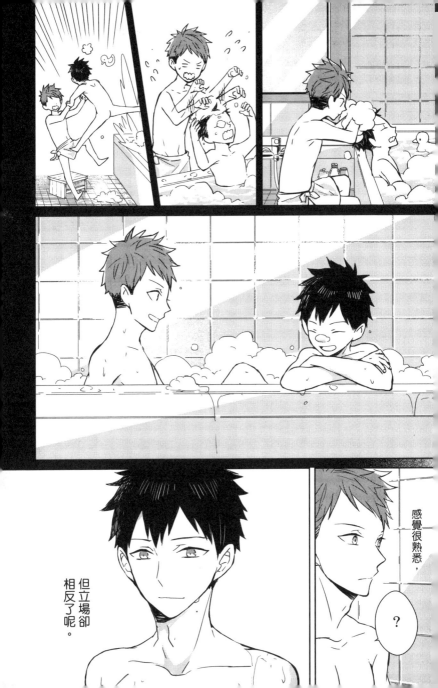

感覺很熟悉，

但立場卻相反了呢。

？

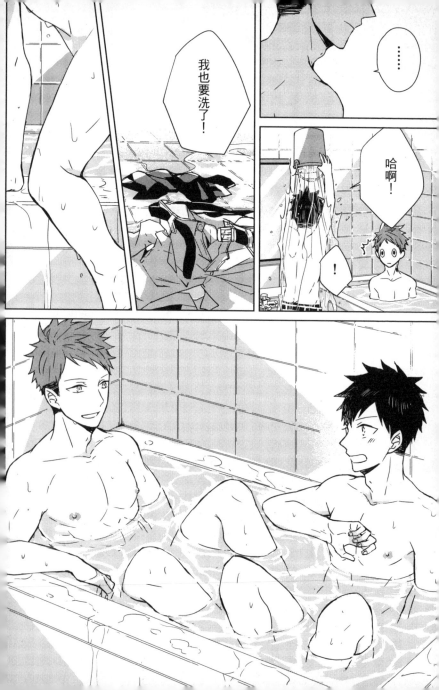

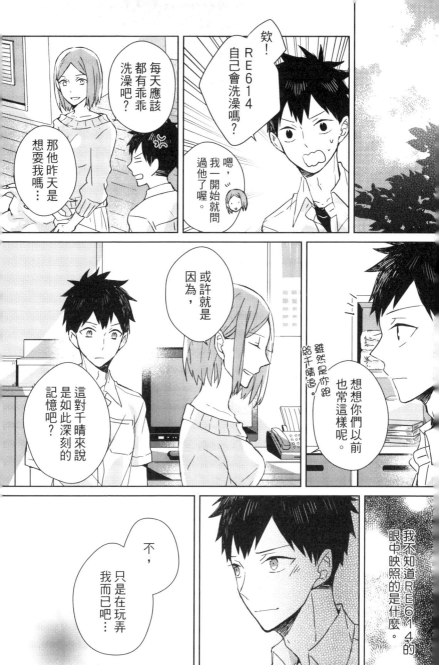

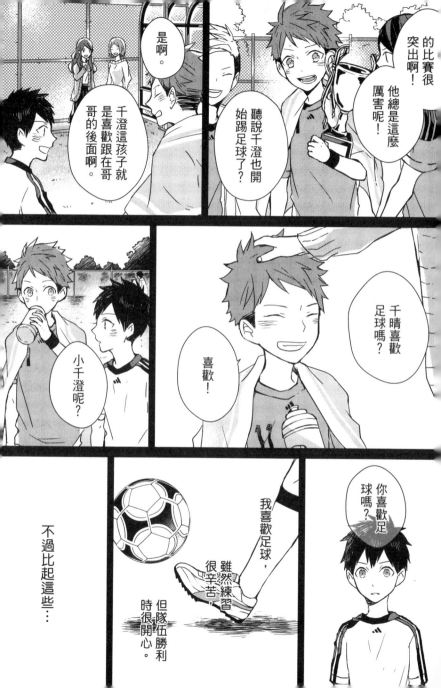

memory.
03

我希望的只是——

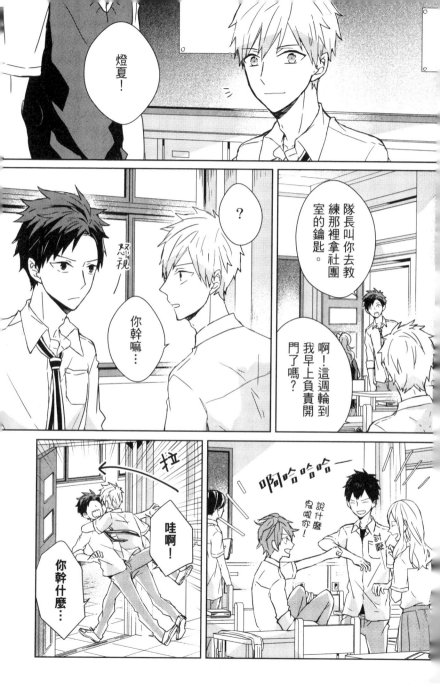

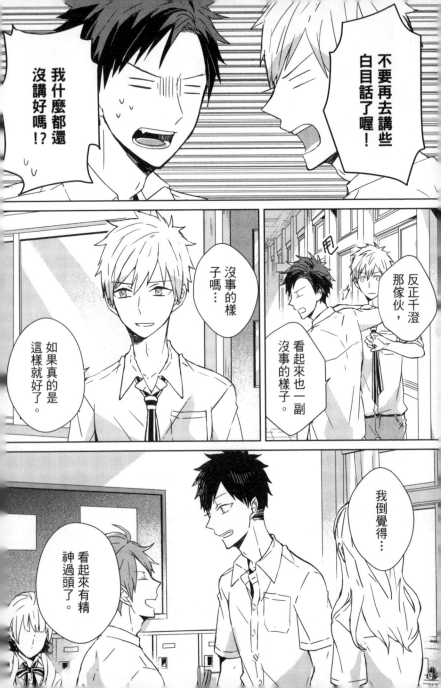

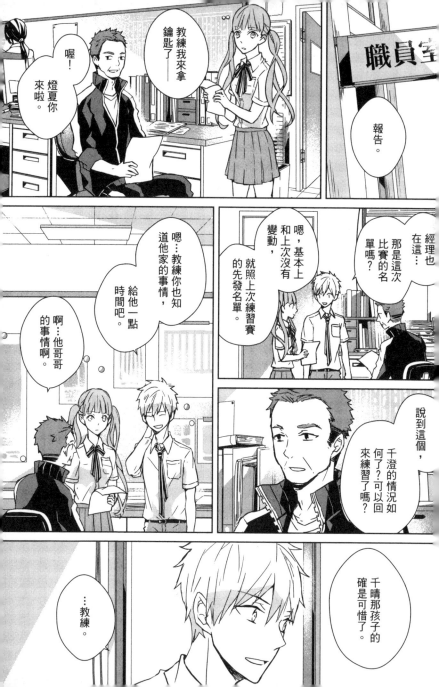

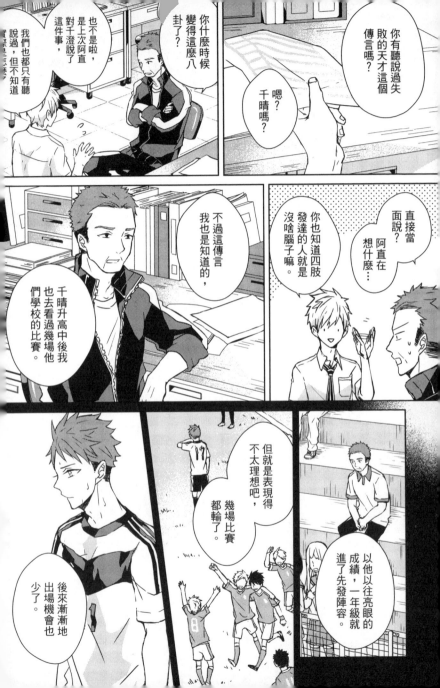

你有聽說過失敗的天才這個傳言嗎?

千晴?

嗯?

你什麼時候變得這麼八卦了?

也不是啦,是上次阿直對千澄說了這件事,我們也都只有聽說過,但不知道

直接當面說?

阿直在想什麼…

你也知道四肢發達的人就是沒啥腦子嘛。

不過這傳言我也是知道的,

千晴升高中後我也去看過幾場他們學校的比賽。

但就是表現得不太理想吧,幾場比賽都輸了。

以他以往亮眼的成績,一年級就進了先發陣容。

後來漸漸地出場機會也少了。

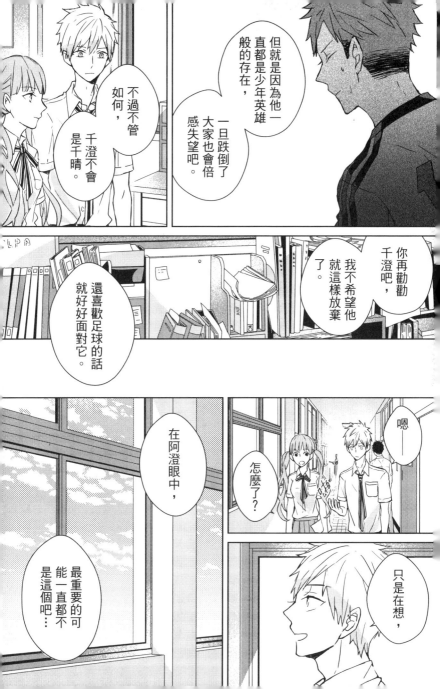

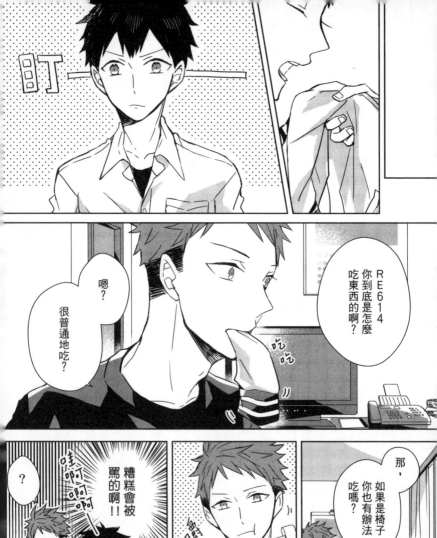

叮

RE614
你到底是怎麼
吃東西的啊？

嗯？

很普通地吃？

那，
如果是椅子
你也有辦法
吃嗎？

？

糟糕會被
罵的啊！！

哇啊啊啊啊

你牙真好
啊…

啊啊啊啊
啊啊啊！！

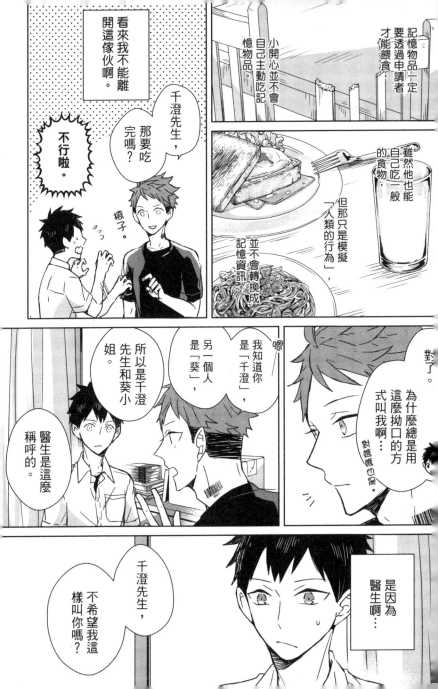

記憶物品一定要透過申請者才能餵食。

小開心並不會自己主動吃記憶物品。

雖然他也能自己吃一般的食物，

但那只是模擬「人類的行為」，並不會轉換成記憶資訊。

看來我不能離開這傢伙啊。

千澄先生，那要吃完嗎？

褲子。

不行啦。

嗯！

我知道你是「千澄」，另一個人是「葵」，所以是千澄先生和葵小姐。

醫生是這麼稱呼的。

對了。為什麼總是用這麼拗口的方式叫我啊⋯

對媽媽也是。

是因為醫生啊⋯

千澄先生，不希望我這樣叫你嗎？

澄。

阿澄,
千千。

小千澄。

這什麼
名稱…

那—
千澄。

總覺得,

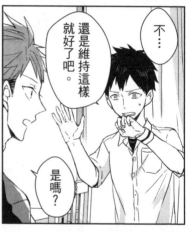

還是維持著這樣
就好了吧。

不…

是嗎?

稱呼就像是維持著這
道關係的界限一般。

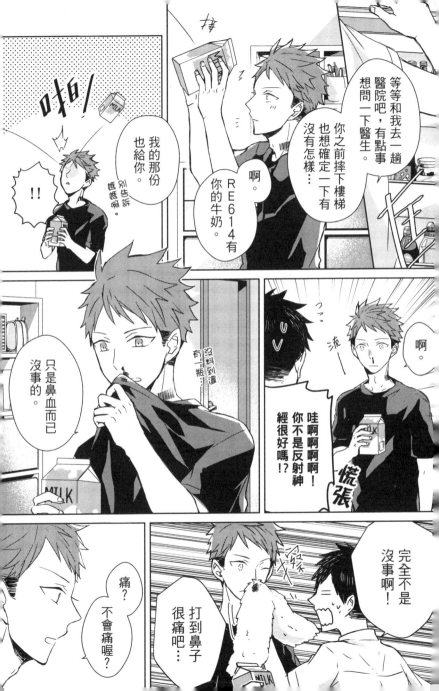

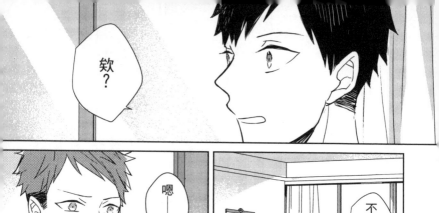

欸？

嗯——

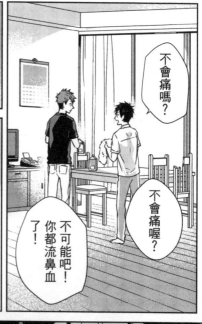

不會痛嗎？

不會痛喔？

不可能吧！你都流鼻血了！

怎樣的程度叫做痛呢？

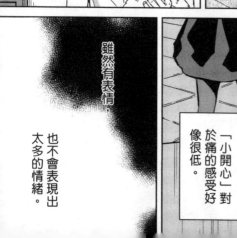

雖然有表情，也不會表現出太多的情緒。

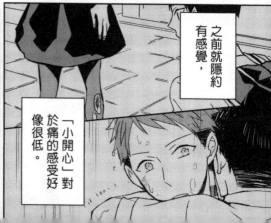

之前就隱約有感覺，

「小開心」對於痛的感受好像很低。

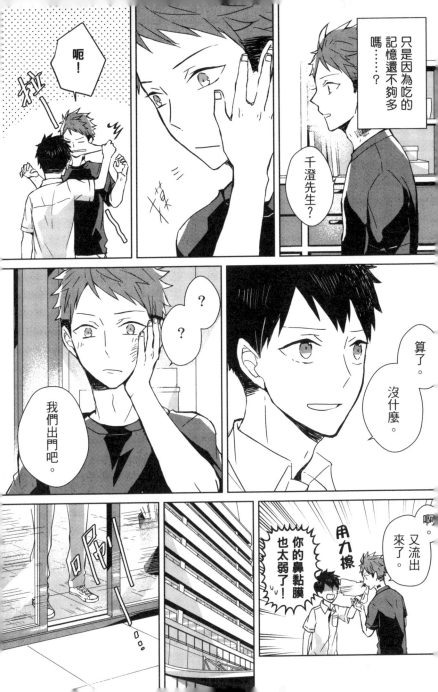

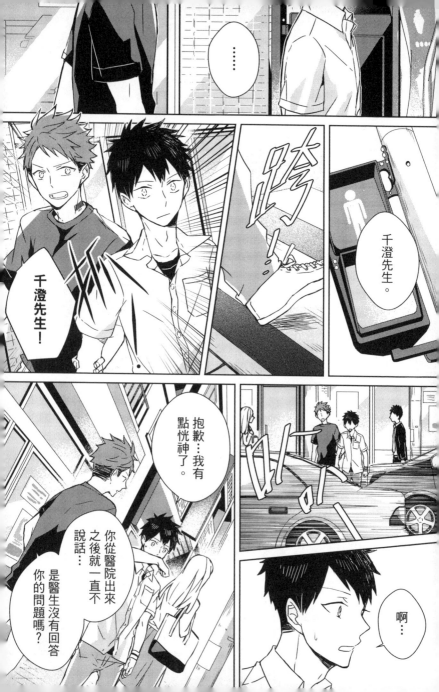

……

千澄先生。

千澄先生！

跨！

抱歉…我有點恍神了。

你從醫院出來之後就一直不說話…是醫生的問題沒有回答你的問題嗎？

啊…

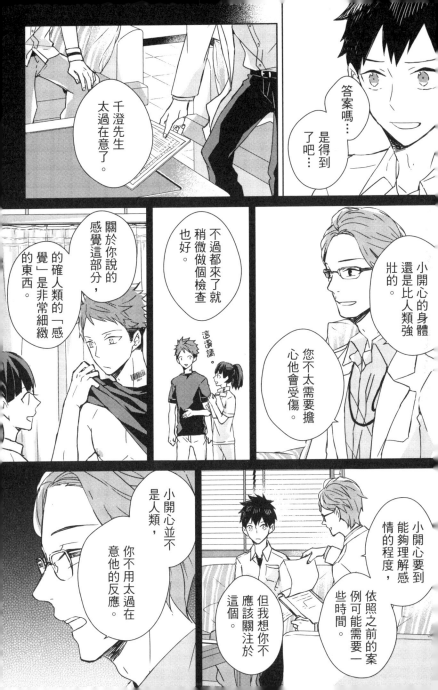

千澄先生太過在意了。

答案嗎⋯⋯是得到了吧⋯⋯

關於你說的感覺這部分，的確人類的「感覺」是非常細緻的東西。

不過都來了就稍微做個檢查也好。

這邊請

小開心的身體還是比人類強壯的。

您不太需要擔心他會受傷。

小開心並不是人類，你不用太過在意他的反應。

小開心要到能夠理解感情的程度，依照之前的案例可能需要一些時間。

但我想你不應該關注於這個。

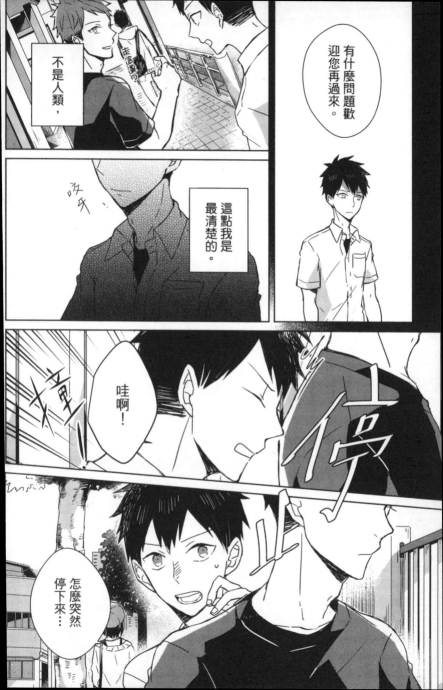

那個，

我也想玩玩看。

嗯…

這裡是國小吧。

不知道能不能進去。

欸…

足球嗎？

不…也沒有啦。

不行嗎？

要嗎？

可以吧。反正今天人也比較少。

喂你們，我們也想玩，可以讓我們加入嗎？

問問看那群小鬼吧。

走吧。

大哥哥你們來吧。

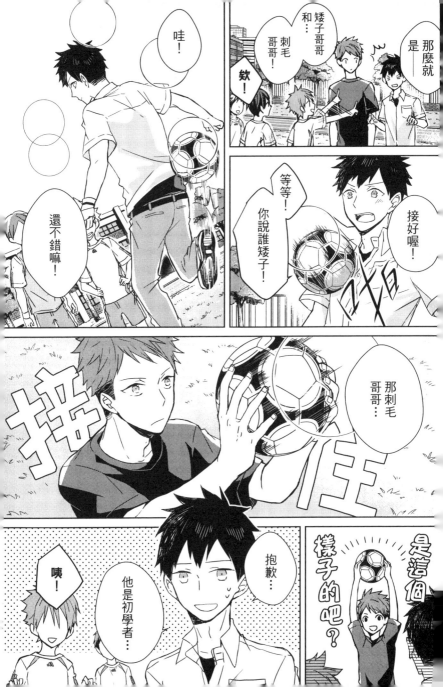

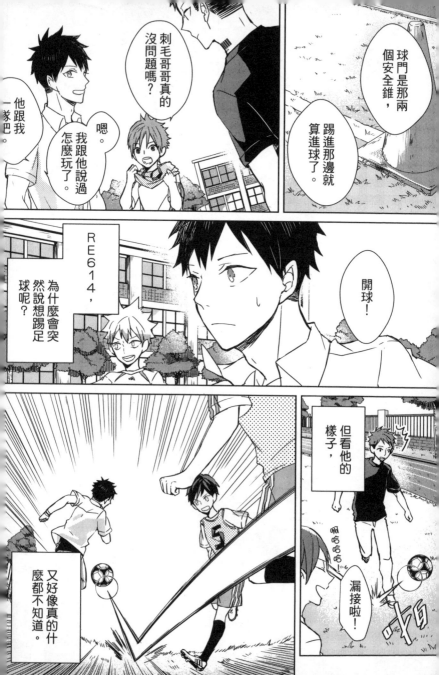

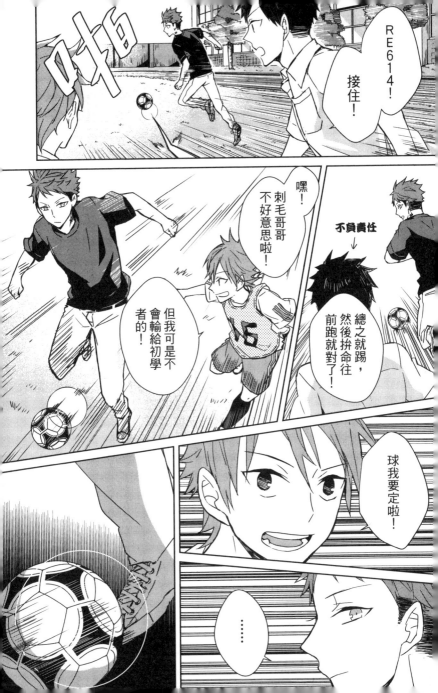

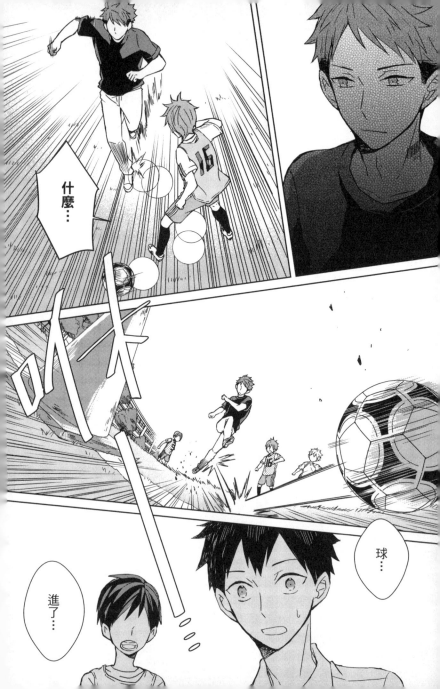

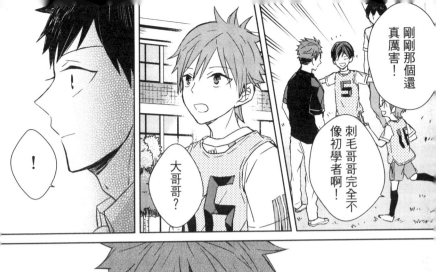

RE614…？

滴…

THE MONSTER OF MEMORY

memory.
04

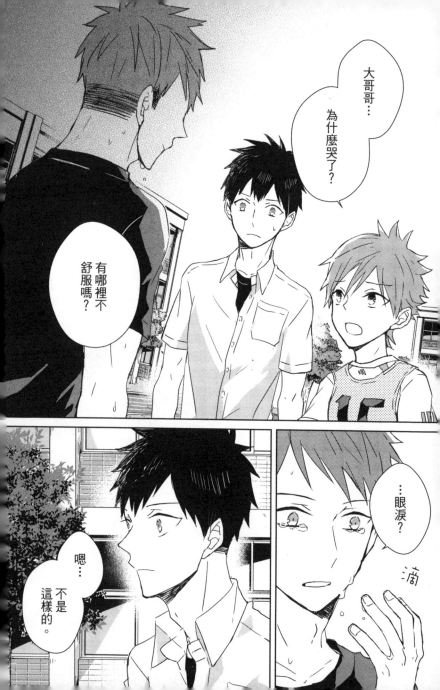

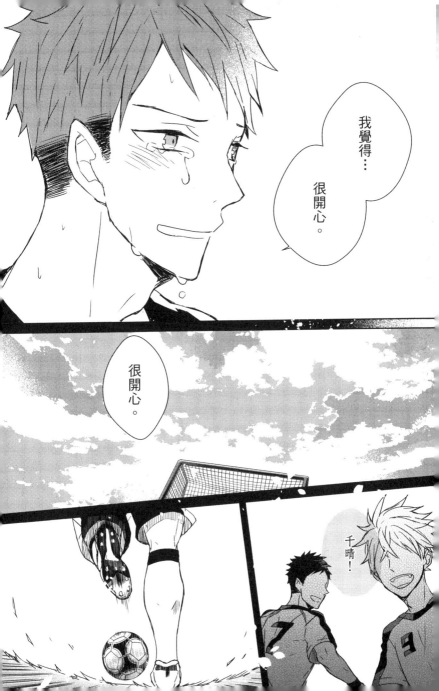

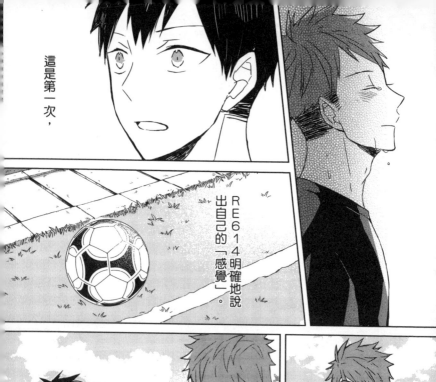

這是第一次，

RE614明確地說出自己的「感覺」。

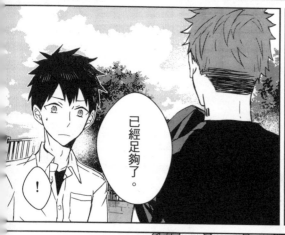

已經足夠了。

！

…但是，

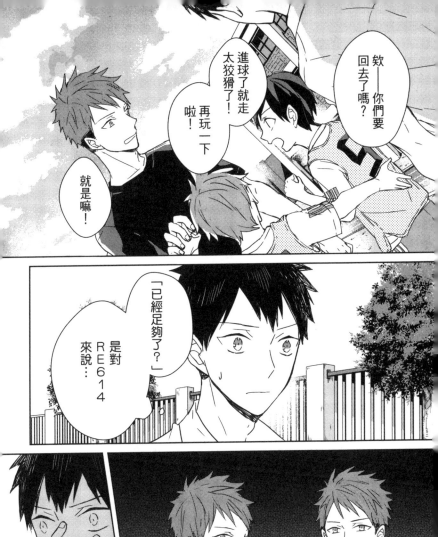

欸——你們要回去了嗎？

進球了就走太狡猾了！再玩一下啦！

就是嘛！

「已經足夠了？」是對RE614來說⋯

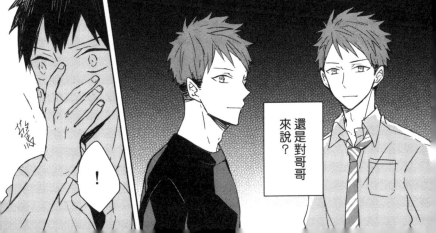

！

還是對哥哥來說？

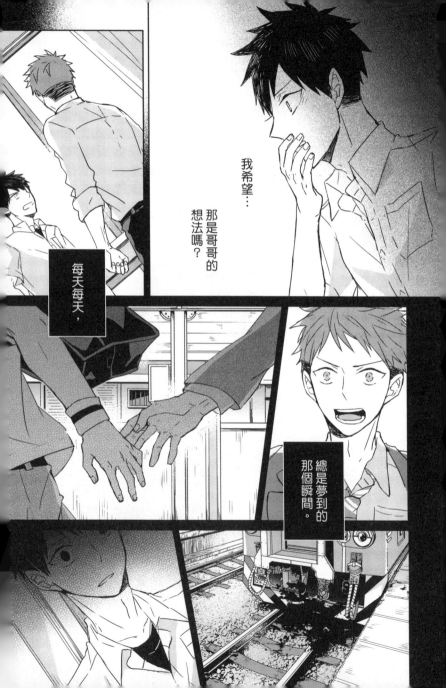

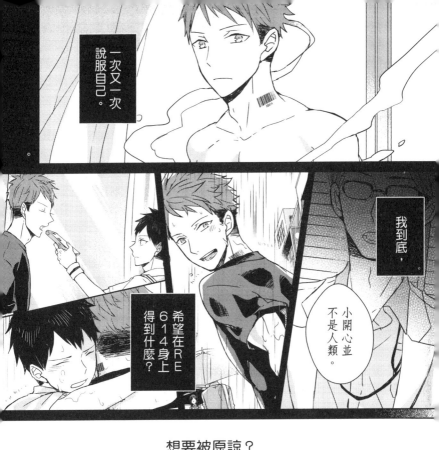

一次又一次說服自己。

我到底，

小開心並不是人類。

希望在RE614身上得到什麼？

想要被原諒？

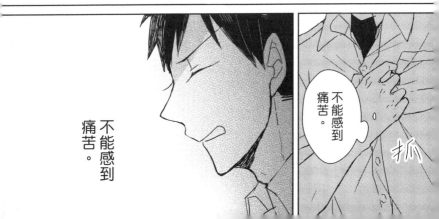

不能感到痛苦。

不能感到痛苦。

抓

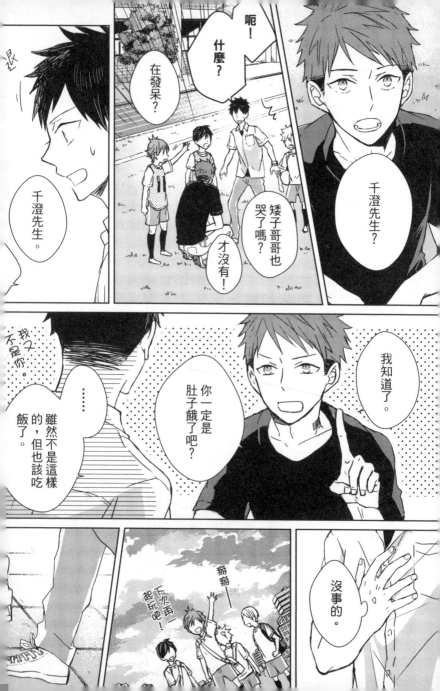

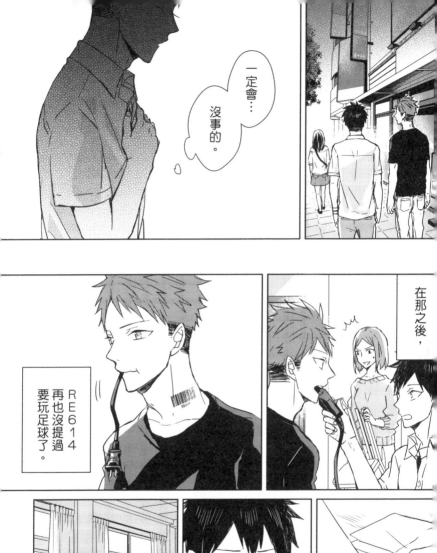

一定會… 沒事的。

在那之後，

ＲＥ６１４再也沒提過要玩足球了。

就好像這件事沒發生過一樣。

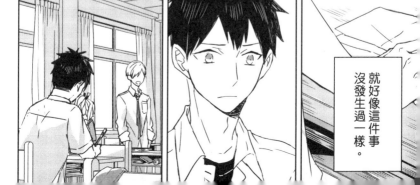

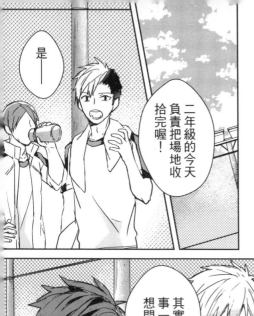

是——

二年級的今天負責把場地收拾完喔！

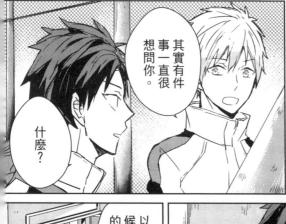

其實有件事一直很想問你。

什麼？

阿直——

啊？

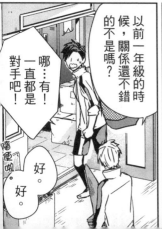

以前一年級的時候，關係還不錯的不是嗎？

哪⋯⋯有！一直都是對手吧！

好。

好。

隨便啦。

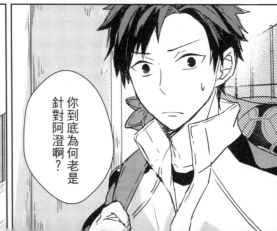

你到底為何老是針對阿澄啊？

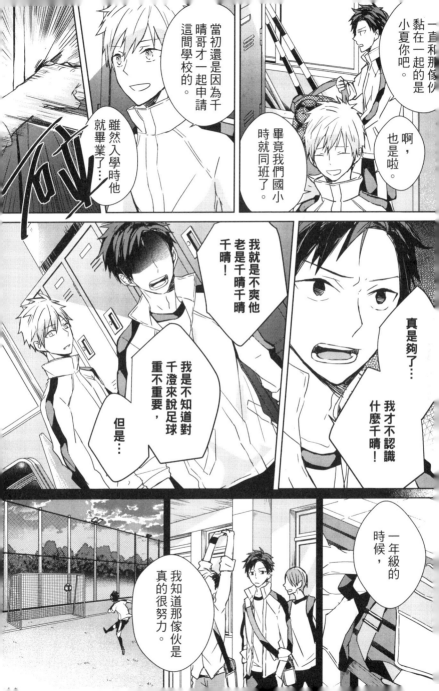

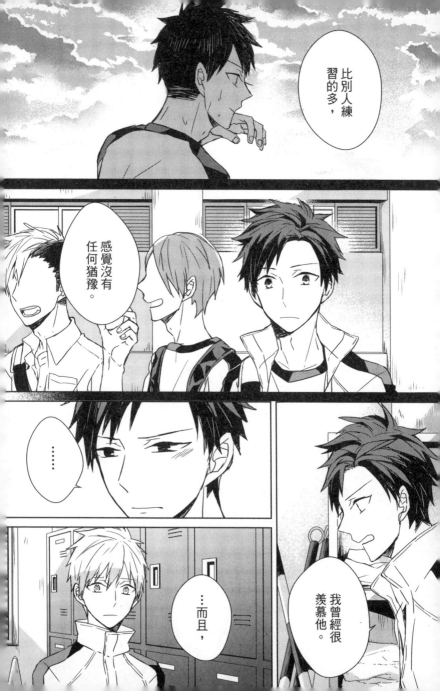

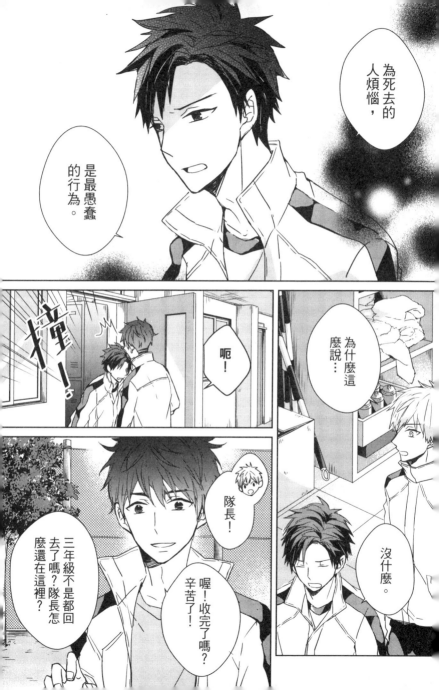

為死去的人煩惱，

是最愚蠢的行為。

呃！

為什麼這麼說…

沒什麼。

隊長！

喔！收完了嗎？辛苦了！

三年級不是都回去了嗎？隊長怎麼還在這裡？

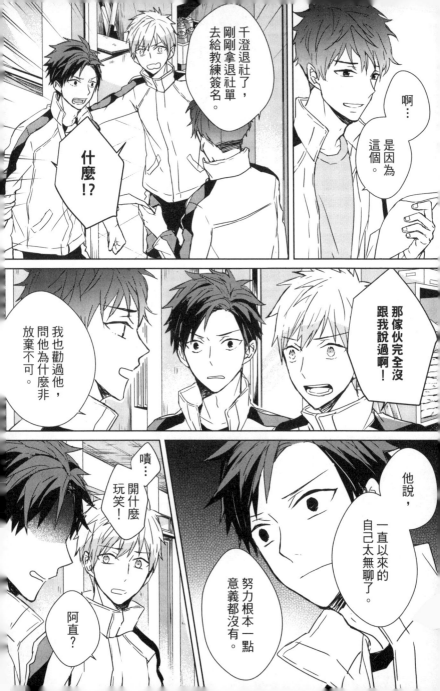

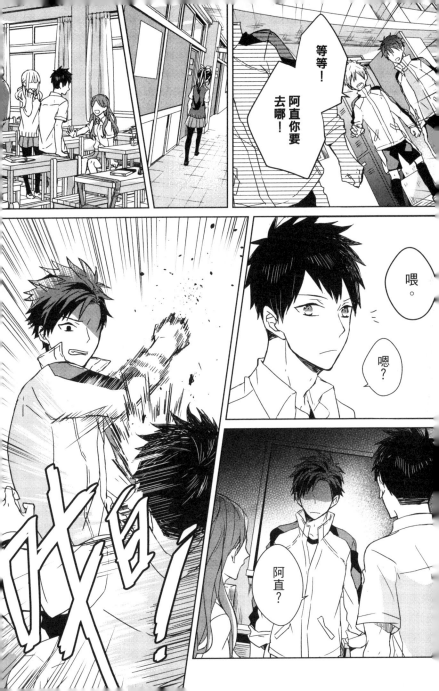

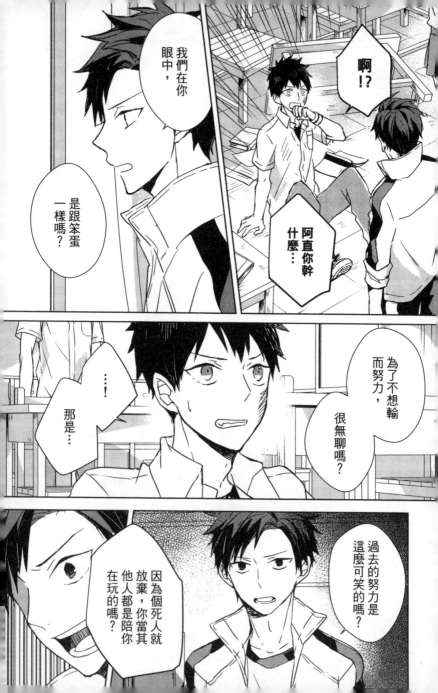

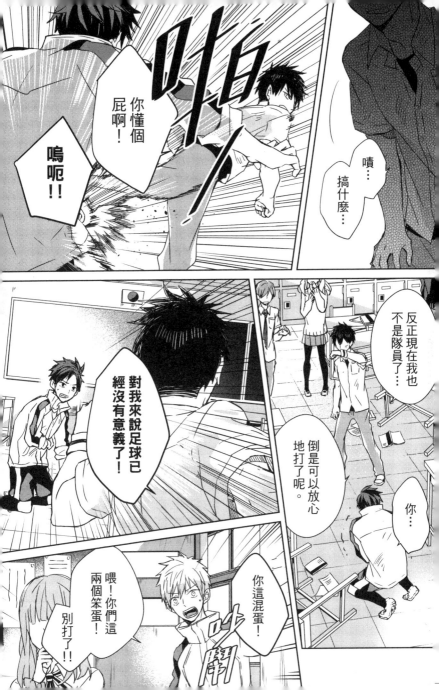

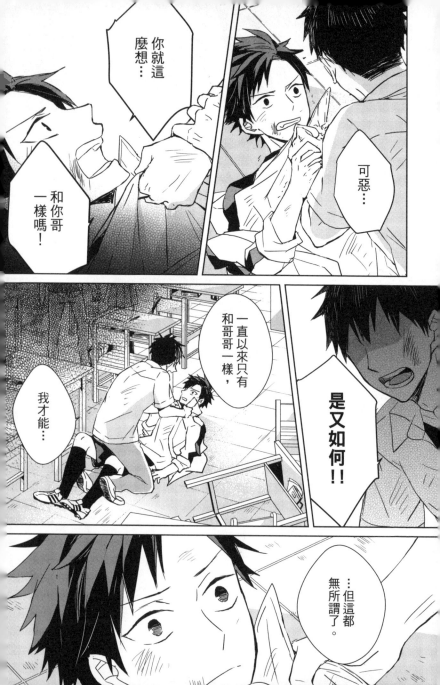

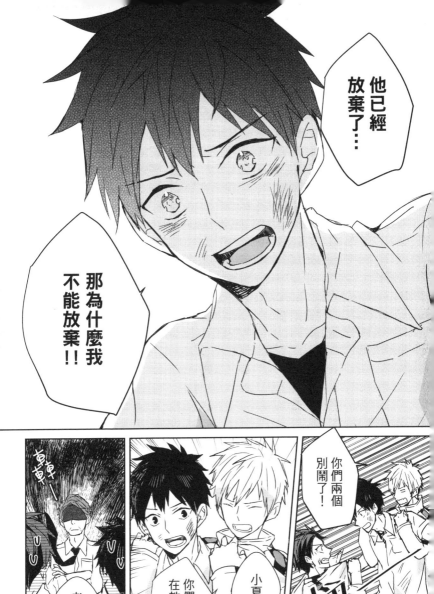

他已經放棄了…

那為什麼我不能放棄！！

老師來了喔。

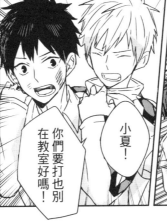

你們兩個別鬧了！

你們要打也別在教室好嗎！

小夏！

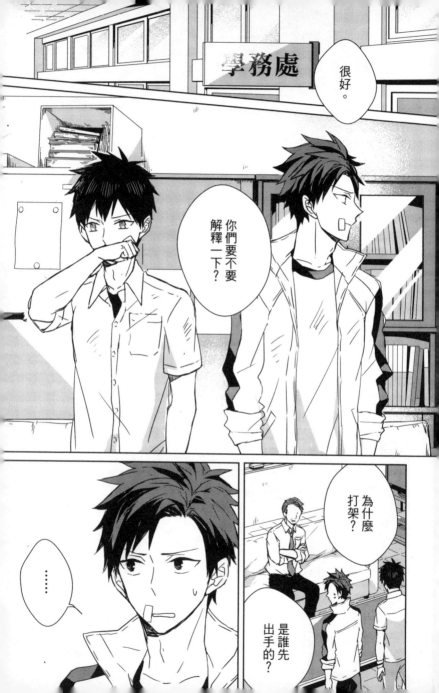

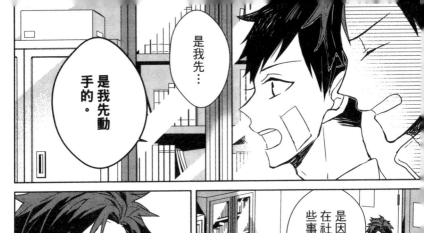

是我先…

是我先動手的。

什麼…

是因為之前在社團的一些事情，

啊!?

我太衝動了，已經反省了，真的很抱歉。

結果怎麼了？

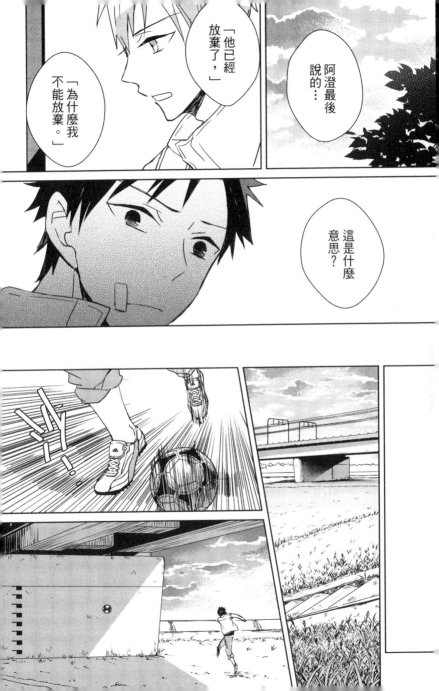

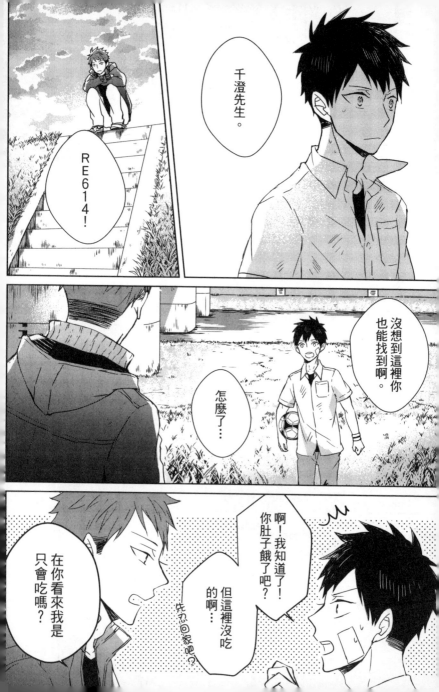

差不多吧⋯⋯不──你會嗆我了啊！

啊？

我只是看到你出去了⋯⋯你這樣跑出來沒關係嗎？

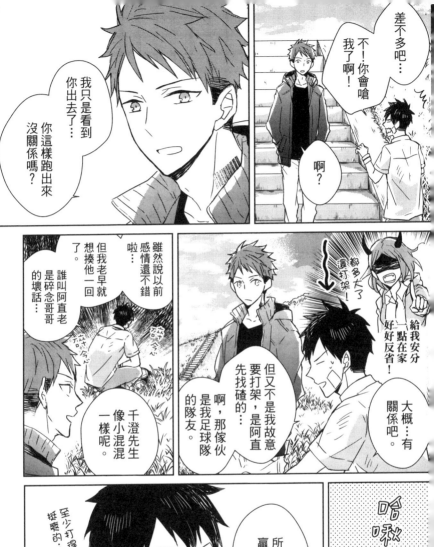

雖然說以前感情還不錯啦⋯⋯但我老早就想揍他一回了。誰叫阿直老是碎念哥哥的壞話⋯⋯

千澄先生像小混混一樣呢。

給我安分一點在家好好反省！

都多大了還打架！

大概⋯⋯有關係吧。

但又不是我故意要打架，是阿直先找碴的⋯⋯

啊，那傢伙是我足球隊的隊友。

至少打得挺爽的⋯⋯

⋯⋯？

姑且算是吧。

所以你打贏了嗎？

哈啾！

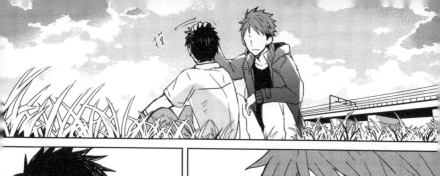

……！

要打就要打贏，對吧？

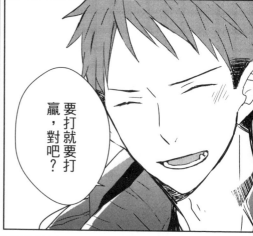

……但是，我其實可以理解他生氣的理由。

換作是我，應該也會對中途放棄的隊友感到生氣吧。

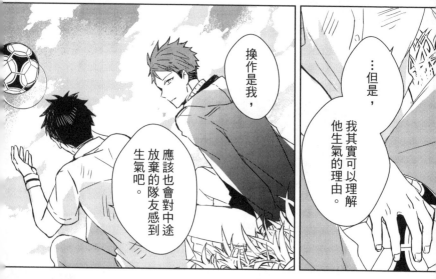

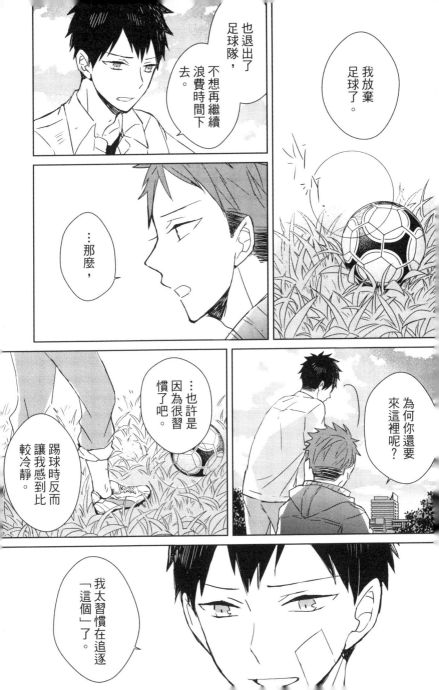

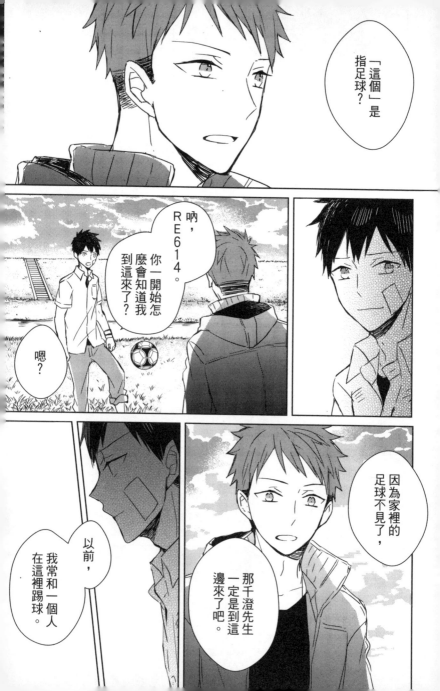

但他已經死了。

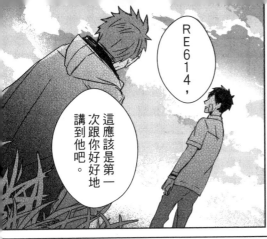

RE614,

這應該是第一次跟你好好地講到他吧。

那個人是,

我的哥哥。

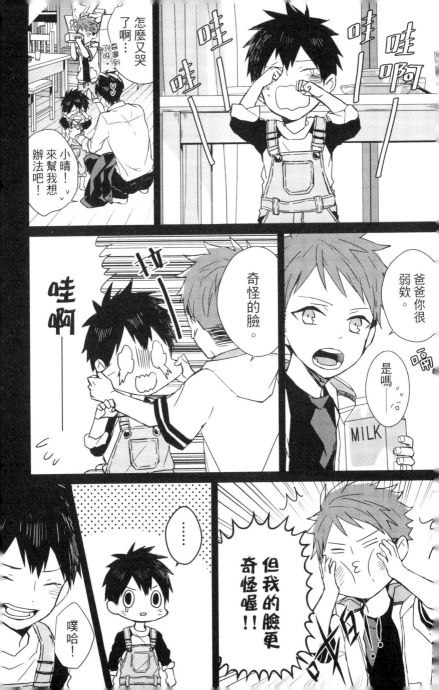

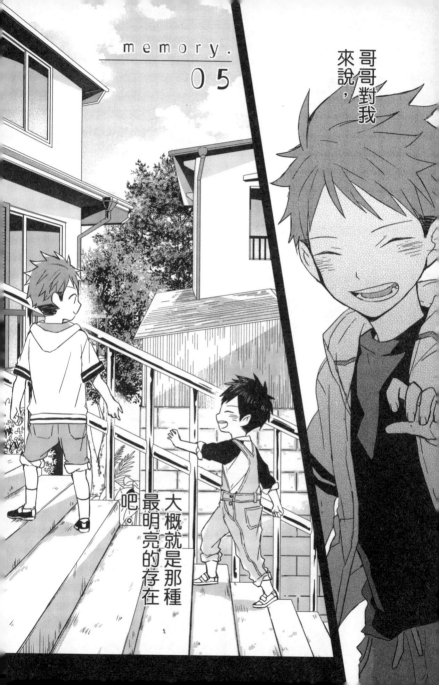

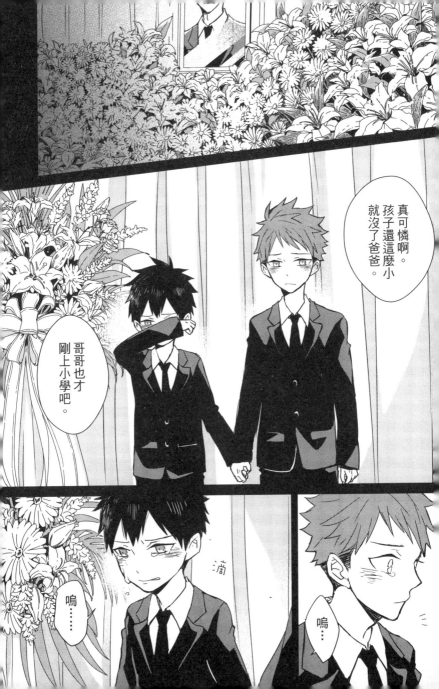

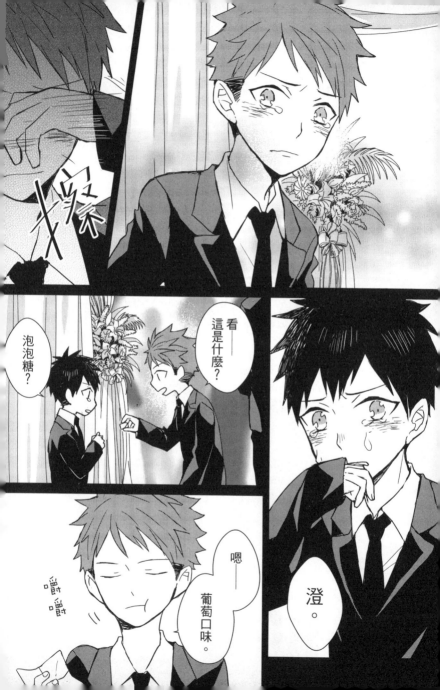

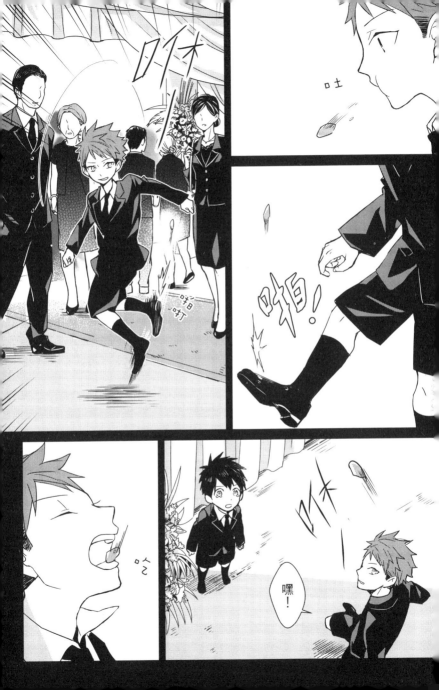

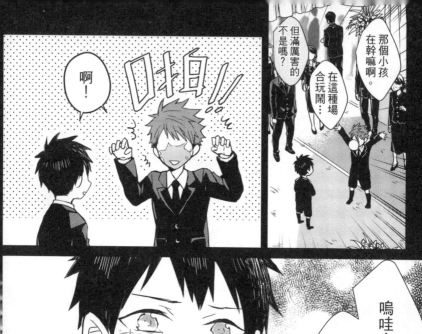

啊！

叩白！！

那個小孩在幹嘛啊。

在這種場合玩鬧…

但滿厲害的不是嗎？

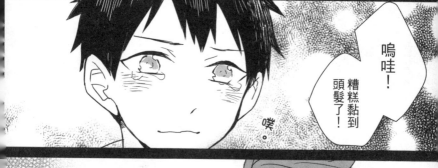

嗚哇！糟糕黏到頭髮了！

噗。

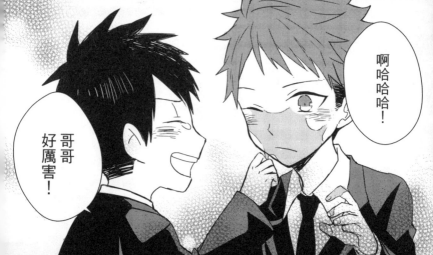

啊哈哈哈！

哥哥好厲害！

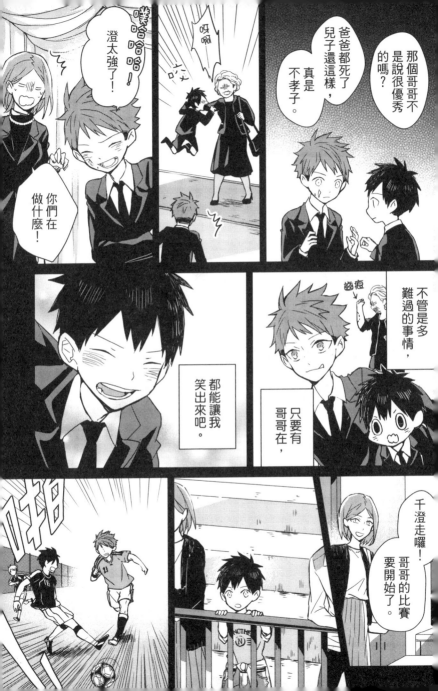

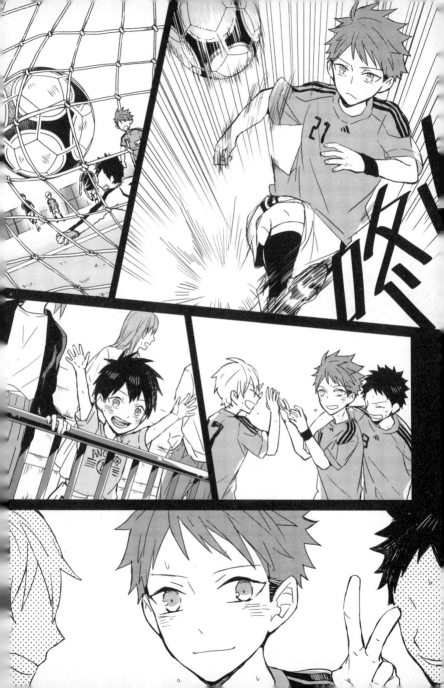

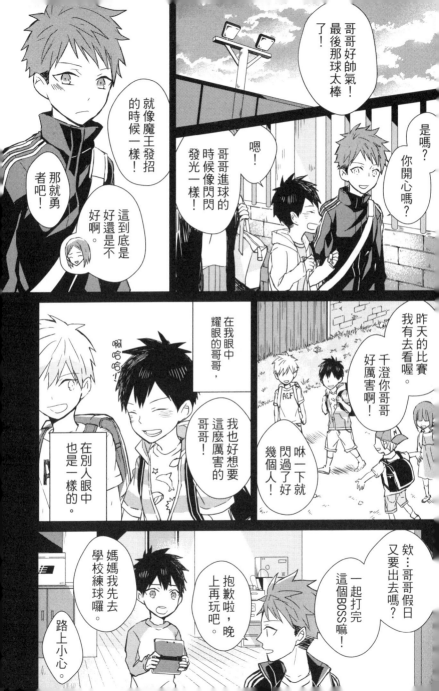

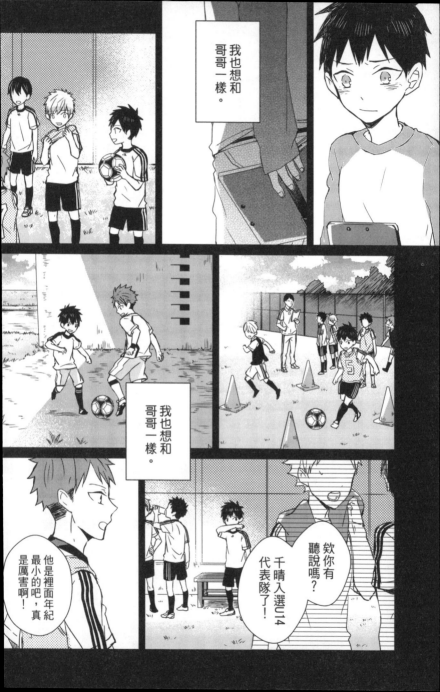

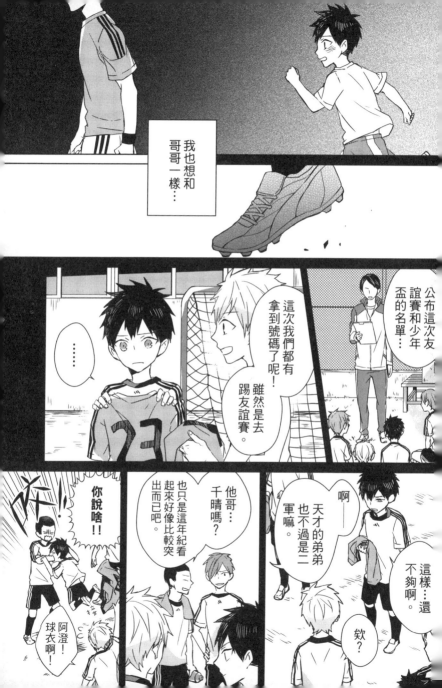

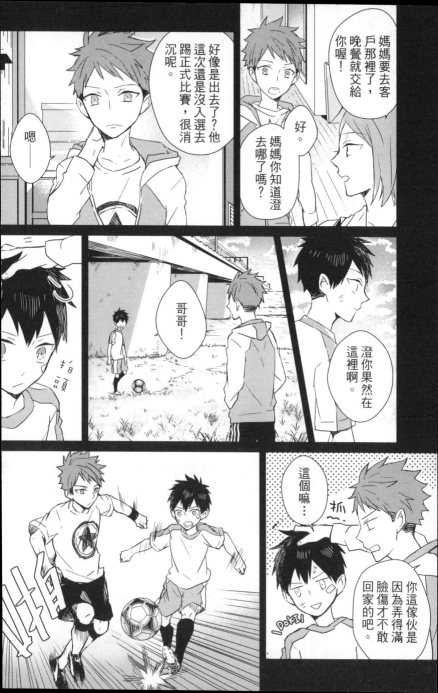

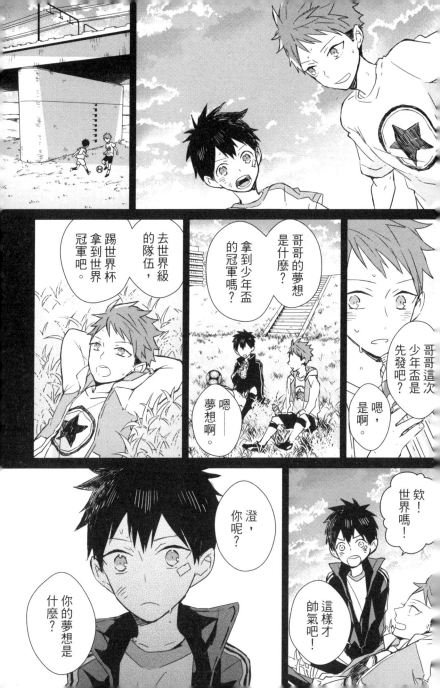

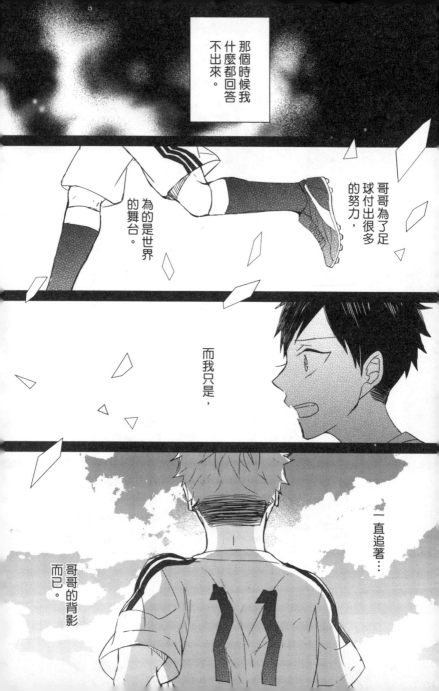

那個時候我什麼都回答不出來。

哥哥為了足球付出很多的努力，為的是世界的舞台。

而我只是，

一直追著……哥哥的背影而已。

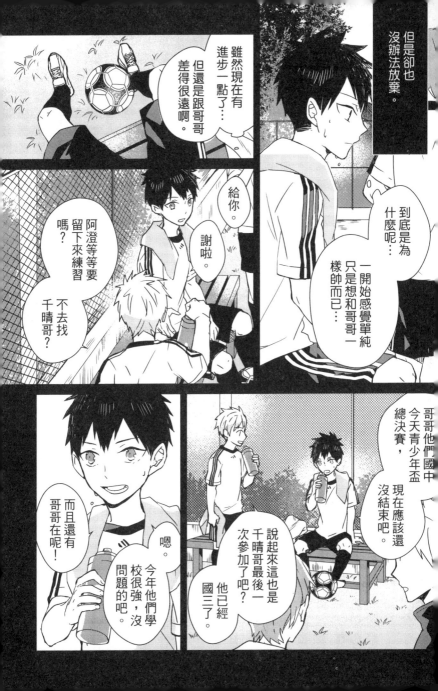

但是卻也沒辦法放棄。

雖然現在有進步一點了…但還是跟哥哥差得很遠啊。

到底是為什麼呢…一開始感覺單純只是想和哥哥一樣帥而已…

給你。

謝啦。

阿澄等等要留下來練習嗎？

不去找千晴哥？

哥哥他們國中今天青少年盃總決賽，現在應該還沒結束吧。

說起來這也是千晴哥最後一次參加了吧？

他已經國三了。

而且還有哥哥在呢！

嗯。今年他們學校很強，沒問題的吧。

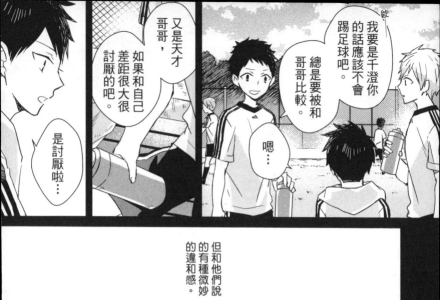

又是天才哥哥，

如果和自己差距很大很討厭的吧。

我要是千澄你的話應該不會踢足球吧。

總是要被和哥哥比較。

嗯…

是討厭啦…

但和他們說的有種微妙的違和感。

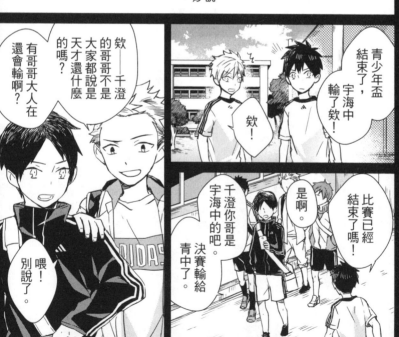

青少年盃結束了，宇海中輸了欸！

欸！

比賽已經結束了嗎！

是啊。

千澄你哥是宇海中的吧。決賽輸給青中了。

欸——千澄的哥哥不是大家都說是天才還什麼的嗎？

有哥哥大人在還會輸啊？

喂！別說了。

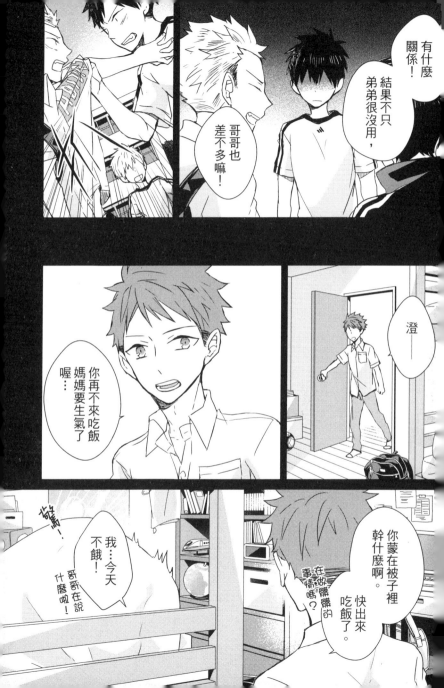

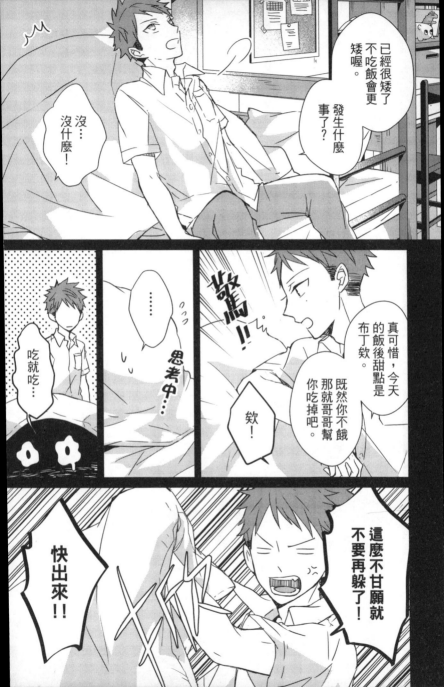

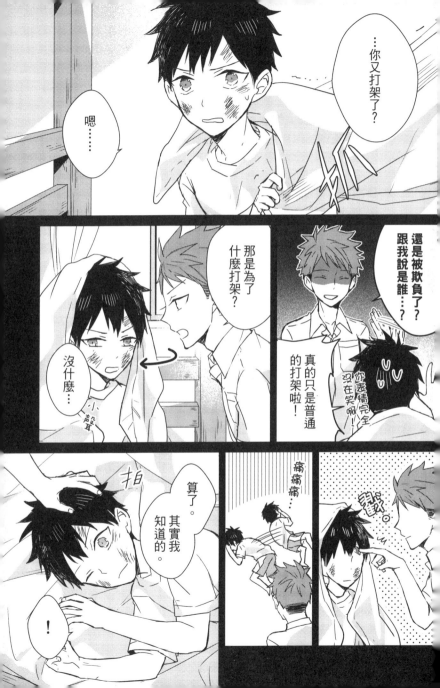

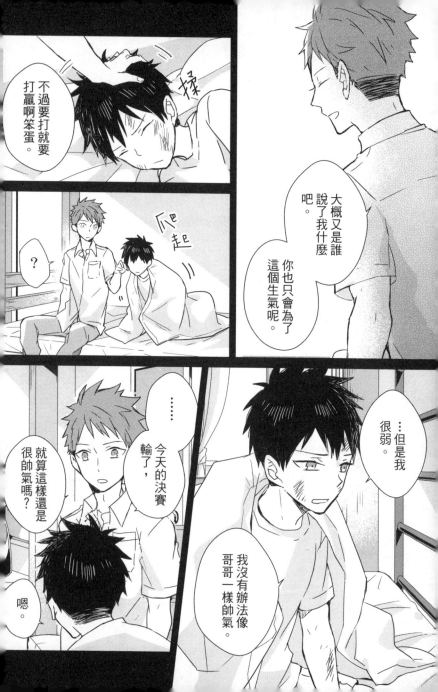

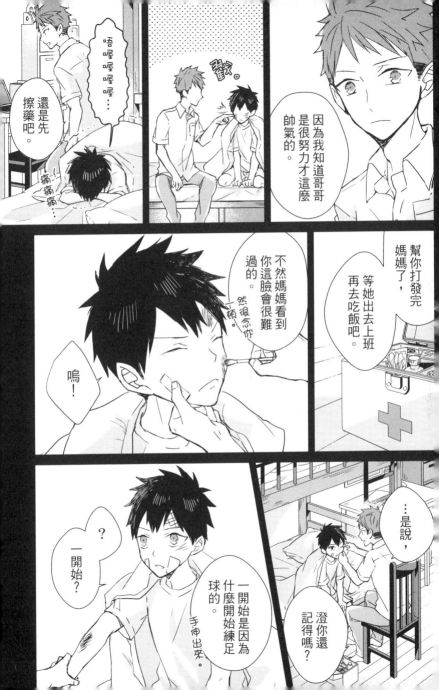

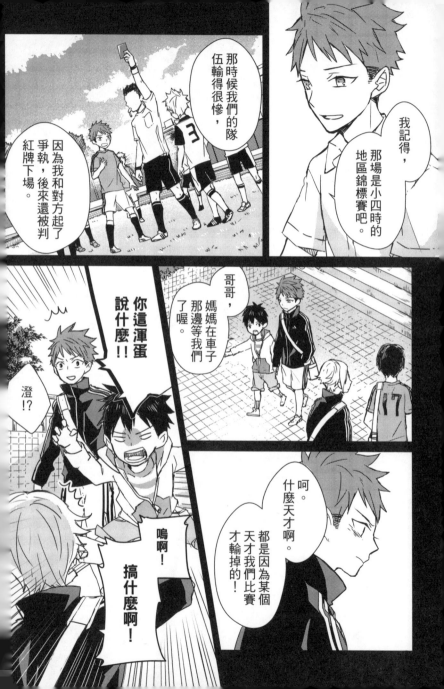

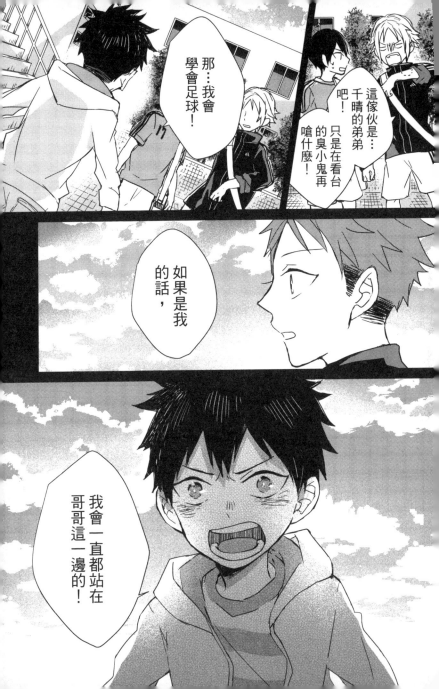

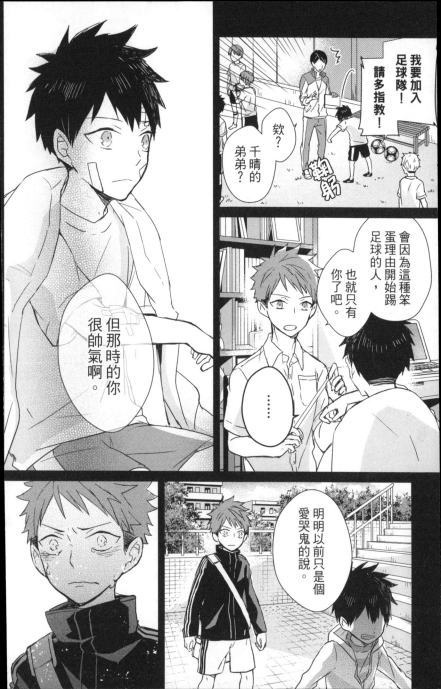

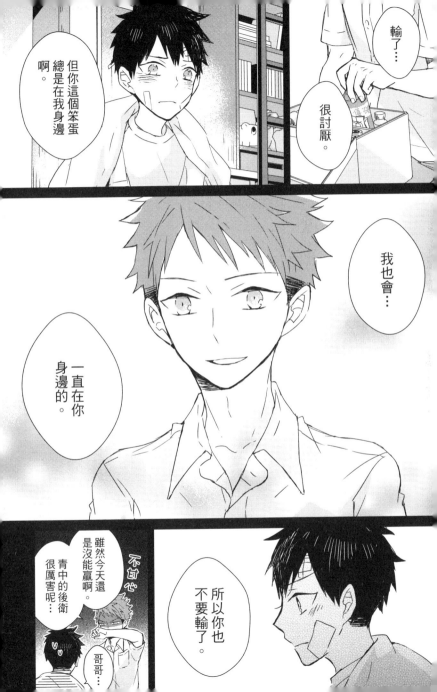

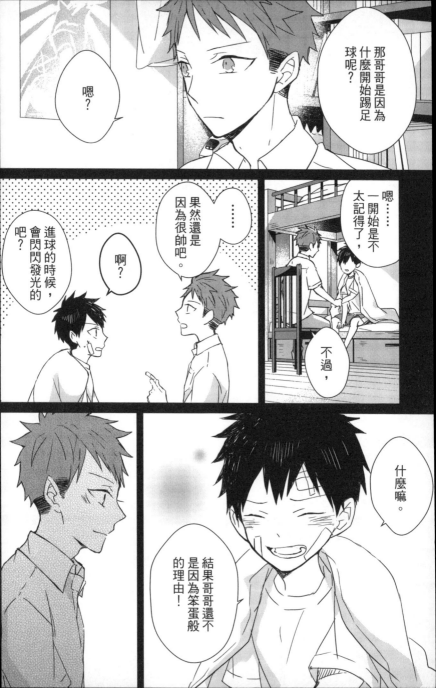

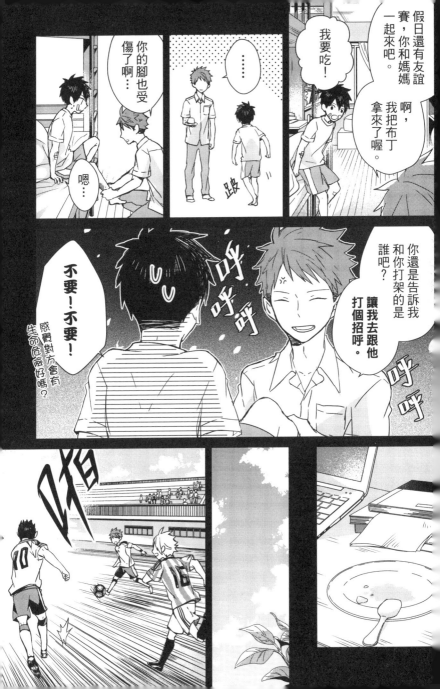

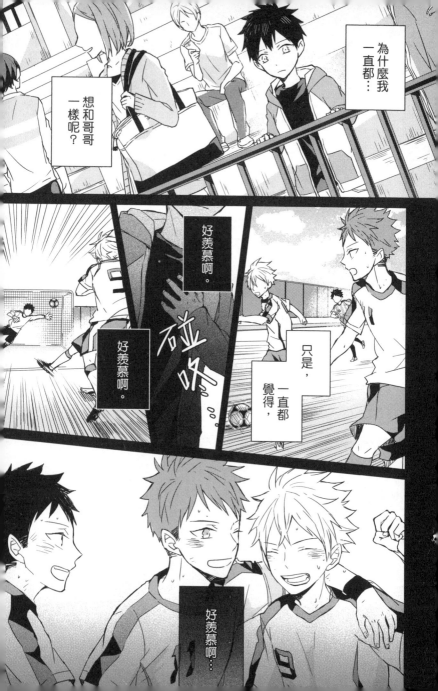

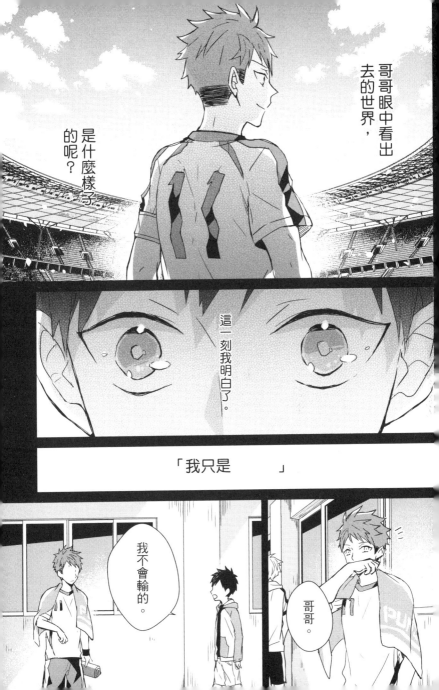

哥哥眼中看出去的世界，是什麼樣子的呢？

這一刻我明白了。

「我只是　　　」

我不會輸的。

哥哥。

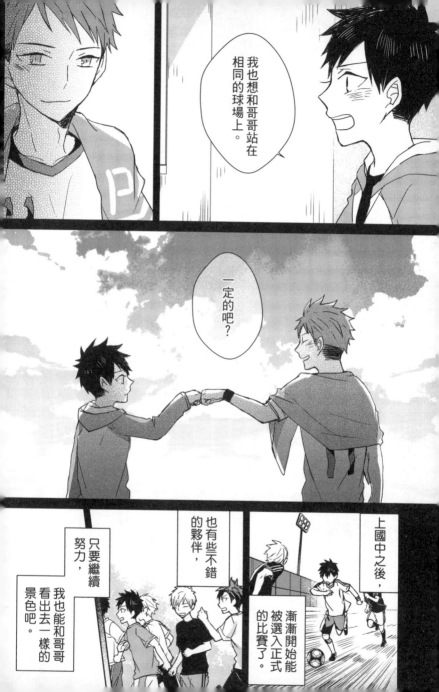

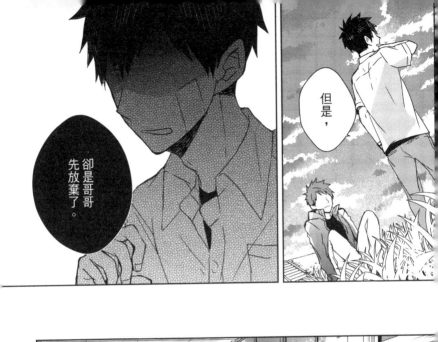

但是，

卻是哥哥
先放棄了。

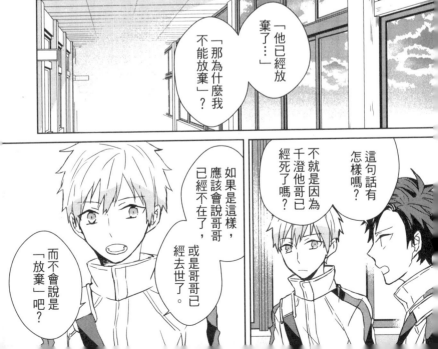

「他已經放
棄了…」

「那為什麼我
不能放棄」？

這句話有
怎樣嗎？

不就是因為
千澄他哥已
經死了嗎？

如果是這樣，
應該會說哥哥
已經不在了，
或是哥哥已
經去世了。

而不會說是
「放棄」吧？

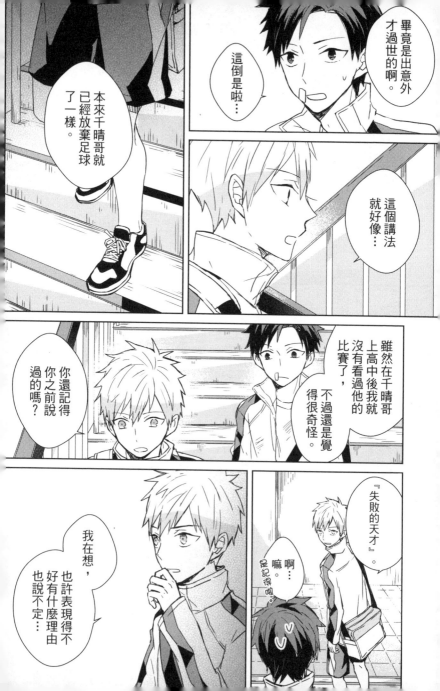

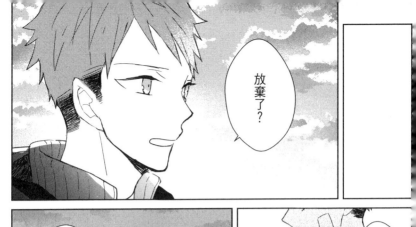

放棄了？

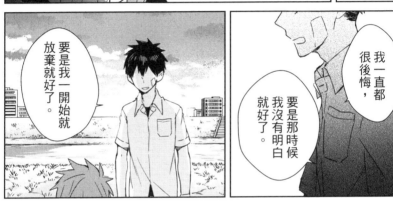

要是我一開始就放棄就好了。

我一直都很後悔，要是那時候我沒有明白就好了。

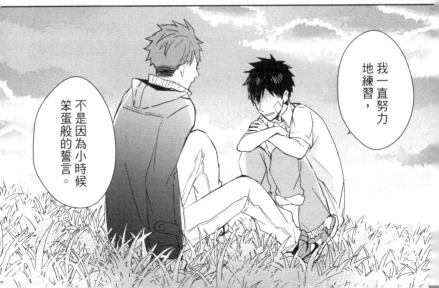

我一直努力地練習，

不是因為小時候笨蛋般的誓言。

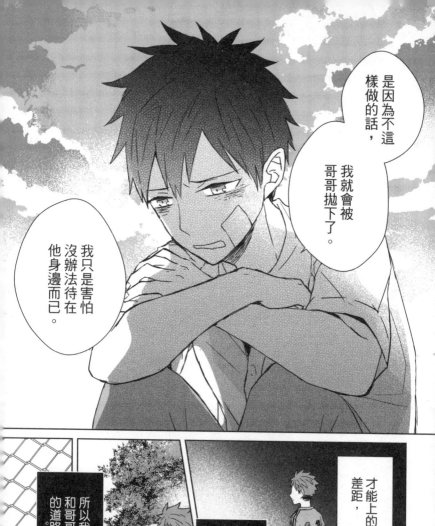

是因為不這樣做的話，

我就會被哥哥拋下了。

我只是害怕沒辦法待在他身邊而已。

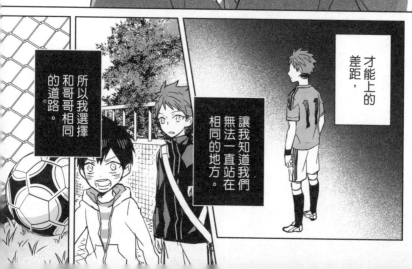

才能上的差距，

讓我知道我們無法一直站在相同的地方。

所以我選擇和哥哥相同的道路。

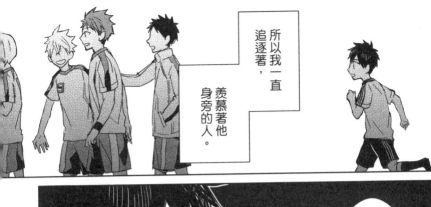

所以我一直追逐著，羨慕著他身旁的人。

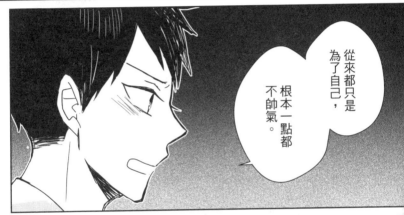

從來都只是為了自己，根本一點都不帥氣。

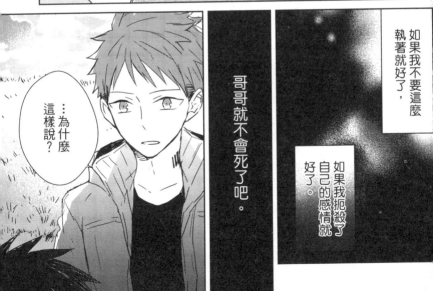

如果我不要這麼執著就好了，

如果我扼殺了自己的感情就好了。

哥哥就不會死了吧。

⋯⋯為什麼這樣說？

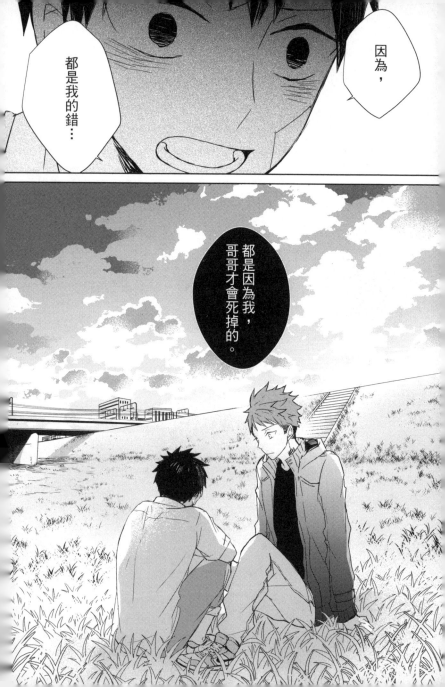

THE MONSTER OF MEMORY

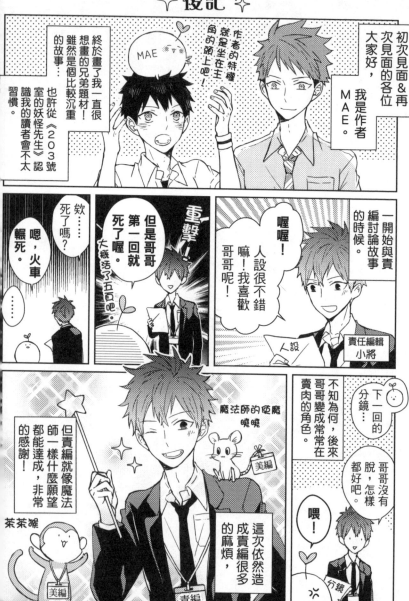

記憶的怪物 ①

COMIC BY

M A E

【發行人】范萬楠
【發行所】東立出版社有限公司
【地　址】台北市承德路二段81號10樓
　　　　　TEL：(02)25587277　FAX：(02)25587296
【香港公司】東立出版社香港有限公司
【地　址】香港北角渣華道321號
　　　　　柯達大廈第二期1901室
　　　　　TEL：23862312　FAX：23618806

【劃撥專線】(02)25587277　分機0
【劃撥帳號】1085042-7
【戶　名】東立出版社有限公司

【責任編輯】游硯仁
【封面設計】江靜瀾
【美術編輯】陳心怡・黃曉薇
【印　刷】福霖印刷事業有限公司
【裝　訂】五將裝訂股份有限公司
【版　次】2016年8月10日第1刷發行
　　　　　2019年3月15日第8刷發行

ISBN　　978-986-470-528-3